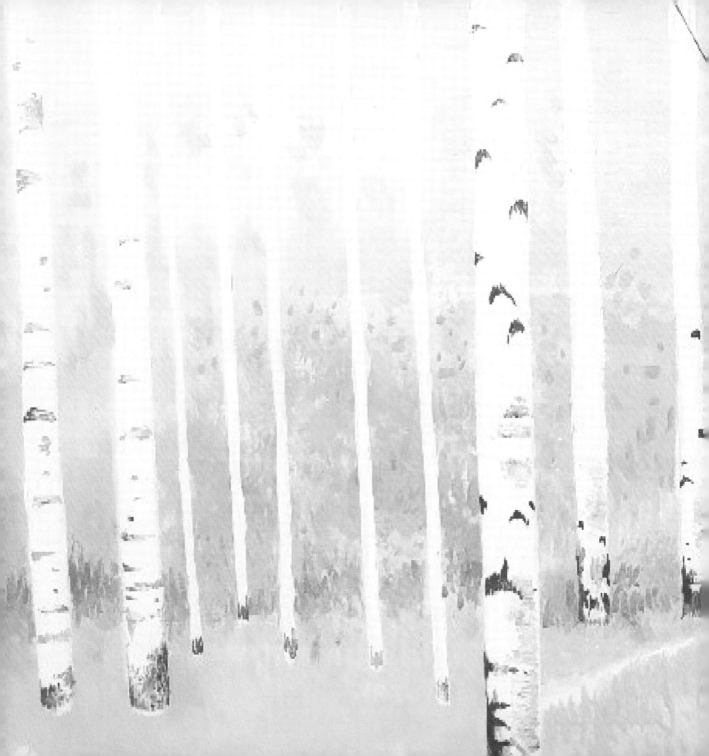

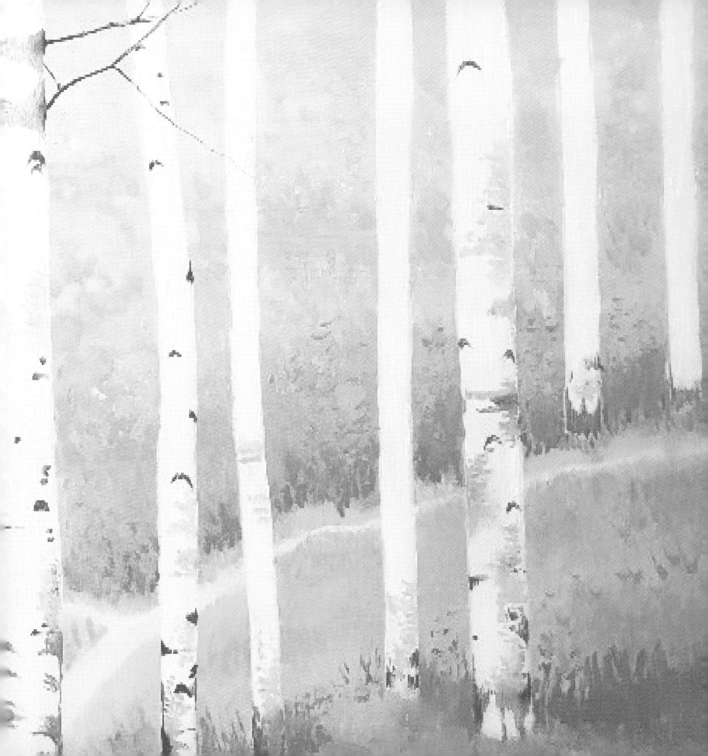

삶의 끝에서
그림을 읽다

초판 1쇄 발행 2020년 10월 20일

지은이 박락선
펴낸이 김 숙
펴낸곳 글풍경
주소 서울시 서초구 방배천로 2길 39-16
전화 02)525-0035
팩스 02)525-3036
대표메일 sletter001@naver.com
등록번호 제2013-000153호

기획 김 숙
교열 김화연
본문편집 맹경화
표지디자인 디자인존

ISBN 979-11-87735-05-2

그림으로 전하는 소야곡
세상의 모든 아픈 이들을 위한 힐링 메시지

글.그림 박 락 선

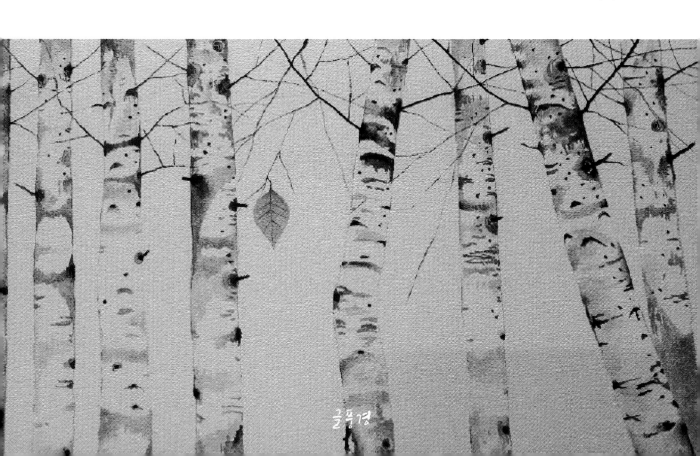

글풍경

프롤로그

 산 끝자락 나지막이 자리한 빛바랜 슬레이트 지붕도 그리움이고, 마을 어귀 시골 신작로 길은 어릴 적 내 그리움의 향수들이 묻어 그리움이 주렁주렁 매달려있다.

 땅끝 바닷가에 서서 내 어릴 적 소망들을 풍경이야기에 담고자 수많은 밤을 외롭게 지새웠고 먼 길을 되돌아 새로운 눈으로 바라보면 그 모든 날들의 빛깔이 갈빛이었다. 갈빛은 모든 것, 모든 색을 아우르고서야 마침내 서 있는 빛깔이다.

 그림이란 자연을 그릇에 담아 거기에 빛을 던져주는 일이다.
 가슴 가득 다가오는 그 느낌들을 온몸으로 안고 고요히 나의 이야기에 귀 기울여 보라. 그리하면 그 놀라운 경이로움과 나의 진실한 이야기가 비로소 귓전에 울림으로 전해질 것이다. 그래도 속삭임의 울림이 없다면 두 눈을 감고 느껴보라. 마지막 남은 진실하나 비로소 보일 것이다.

나의 눈물 한 방울과
나의 서러움을
그리고
이야기 하나. 이야기 둘.

건강을 잃고 새로이 흐르는 살과 피로 새 생명을 잉태하고 이 모두를 목숨처럼 담아내고 싶은 것이다. 그렇게 나목 한 그루 안고 그리기를 소망한다.

　고운 선으로 표현된 산허리와 나무의 휘어짐, 그리고 물빛의 맑고 깨끗함까지도 눈이 선해 온다.

　그림을 그린다는 것은 그 누구도 함께 가 줄 수 없는 길을 묵묵히 걸어가는 것이다. 그래서 그림을 그리는 이들은 한없이 외로운 사람들이다.

　그들이 그린 그림을 보는 사람들은 마음이 따뜻해지고 한없이 행복해졌으면 하고 욕심을 부려 본다.

　그림을 보는 감상자들이 그린 이의 마음과 일치할 수 있고 그 마음을 공유하며 그림을 통하여 진정한 자유로움 안에 들 수 있다면 참 좋겠다.

　고개 들어 하늘을 쳐다보니 먼 옛날의 그리움들이 온몸을 휘어 감는다.

2020년 가을 남간재 작업실에서

목차

Ⅰ. 자작나무 이야기

Ⅱ. 풍경 속으로

III. 소나무처럼

IV. 기억의 통증

V. 그리운 것들

VI. 일상의 감사

자작나무

분　류 : 속씨식물 〉 쌍떡잎식물 〉 참나무목 〉 자작나무과 〉 자작나무속

원산지 : 아시아

서식지 : 산지

꽃　색 : 연한 붉은색

크　기 : 약 20m

학　명 : Betula platyphylla var. japonica (Miq.) Hara

꽃　말 : 당신을 기다립니다.

이름의 유래 : 마른 나무가 자작자작 소리를 내며
　　　　　　불에 잘 탄다는 데서 우리말 이름이 붙여졌다.

요 약 :　참나무목 자작나무과 자작나무속에 속하는 낙엽활엽교목. 아시아가 원산지로 한국의 강원도 이북과 중국 동북부, 일본, 러시아 등에 분포한다. 흰색의 줄기껍질을 특징으로 추운 지방에서 잘 자라는 나무이다. 잎은 어긋나며 가장자리에 겹톱니가 있다. 꽃은 4∼5월에 암수 한 그루로 핀다. 한국에서 자라는 같은 자작나무속(屬) 식물로 좀자작나무 · 박달나무 · 고채목 · 거제수나무를 비롯한 10여 종(種)이 있다. 얇게 벗겨지는 수피는 약용으로 쓰이고, 목재는 가구 · 농기구 · 목조각 제작에 사용된다.

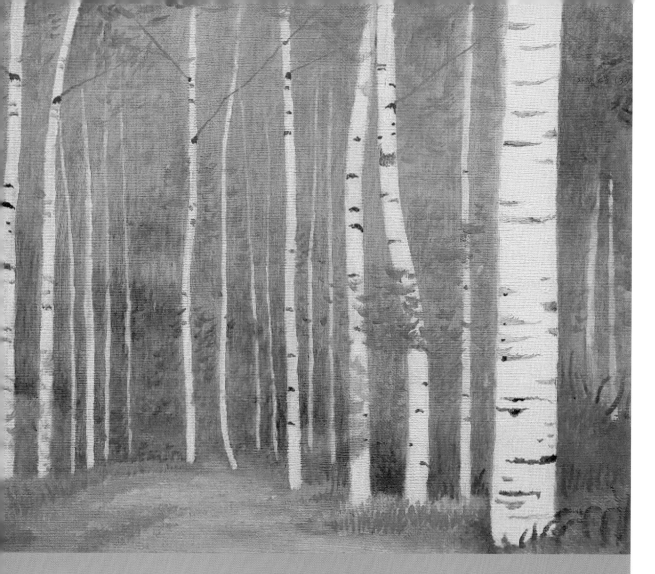

Ⅰ. 자작나무 이야기

자작나무에 붙여 1.

거기
그렇게
있었다.

길고 오랜 세월
흰 몸에는 무한한 상흔(傷痕)이
훈장처럼 설레고

그렇게
잠들지 못한 전절(剪截)은
태초의 억겁 속에서
빈 몸으로 빈 맘 되어
흰 종아리만이 가엾구나.

천마도(天馬圖) 말다래 위에
날숨으로 천년을 드리우고
팔만대장경에 들숨이 되어
천년을 더하니

그리움은 차라리 전설이 되었어라.

뭇 연인들의 속삭임으로
연민이 되고
저물녘 고요한 빛의
침묵으로
아침햇살에 하얗던 나목은
끝내 푸르더라.

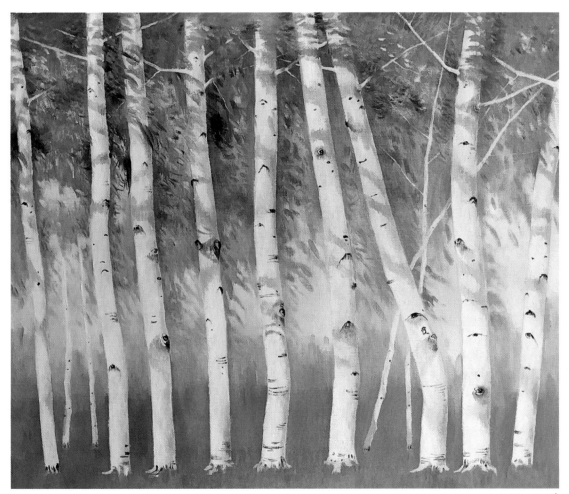

자작—꿈을 꾸다 15호

자작나무에 붙여 2.

눈부시던 하얀 몸뚱이
몽환의 설렘이 되어
수피(樹皮)는 억겁 속에 상흔이 서리고

아침 햇살에 스치는 고요한 자태는
끝내 피우지 못한 봉우리로
님 기다리다 지쳐 그리운 한이 되었어라.

눈이 시리도록 서러운 흰 몸
수줍게 옹기종기
소백 끝자락에 홀로 외로워 무리를 지었구나.

화피(樺皮)는 서조(瑞鳥)로 남기고
흰 종아리는 화촉(樺燭)으로 승화되어 그리움이 되었고
녹음(綠陰)은 쉼으로 연인들의 속삭임이 되어

온몸으로 아버지의 아랫목을 자작자작 데워 향수만을 남기고
태고의 긴 기다림 속에
무수한 자작 아래 어설픈 고백들은
끝내 피우지 못한 꽃처럼 긴 한숨이 되었어라.

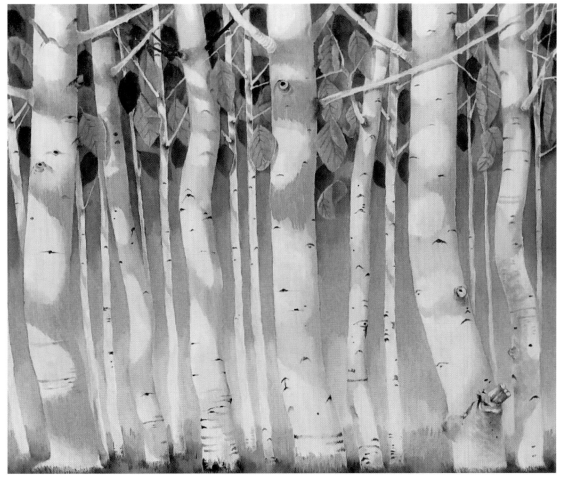

자작—꿈을 꾸다 20호

나만의 자작

나만의 자작을 그리고 싶다.
거짓 없고 순수하고 순결한 나목을 그리고 싶은 것이다.
한 그루의 자작은 허전하고
두 그루의 자작은 서로 기대어 의지 되지만 왠지 딱딱하고
셋의 자작은 비로소 안정감이 있어 보인다.

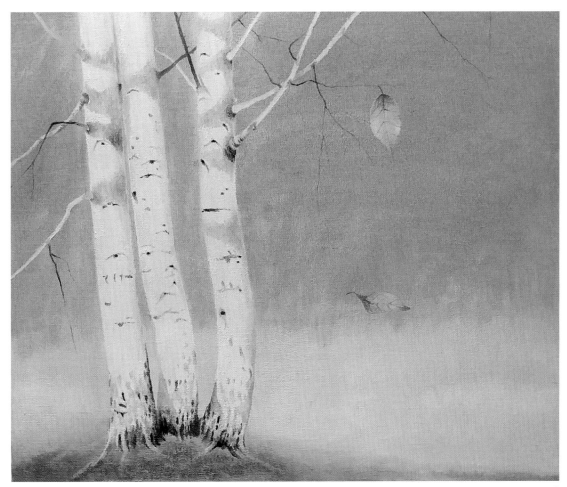

자작—꿈을 꾸다 10호

13회 개인전에서

자작 한 그루, 두 그루가 서 있고
땅에는 벤치 하나
언저리에 저수지가 언뜻 보이는,
그런 한적한 숲속에서 잠시 일상을 내려놓고
새소리 바람 소리에 시든 몸을 잠시 맡기고 싶다.
뭐 그런 그림 하나 그리고 싶다.
다소 사치스럽지만 커다란 자작나무 그늘 아래
똑같은 일상을 꿈꿔 본다.

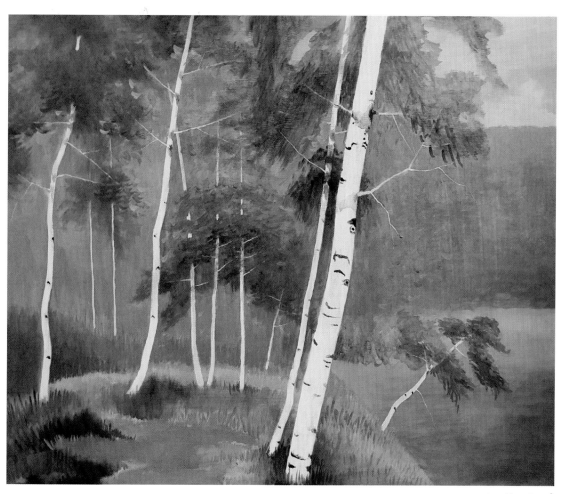

자작 ─ 꿈을 꾸다 20호

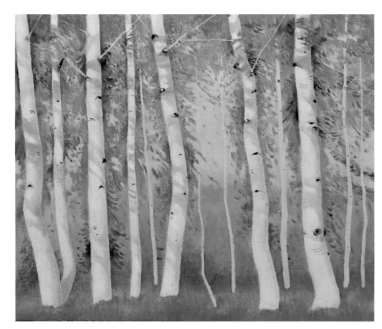

자작 10호

겨울에

하얀 자작을 그리고 싶다.
여백도 희고 몸통도 희고 가지 또한 흰
그런 자작을 그리고 싶다.
온통 하얀
하얗고 순결한
상흔(傷痕)마저 희디 흰
그런 자작을 그리고 싶다.

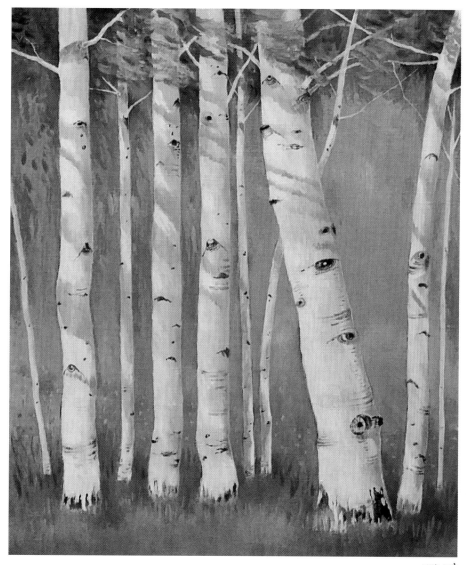

자작 10호

자작나무-당신을 기다립니다 1.

외로워서 서럽고
혼자여서 싫었고
애타함으로
간절함으로
몸통을 뒤틀려 상흔(傷痕)만을 남기고 그리운 님 손짓하다
팔마저 세팔이 되었구나.

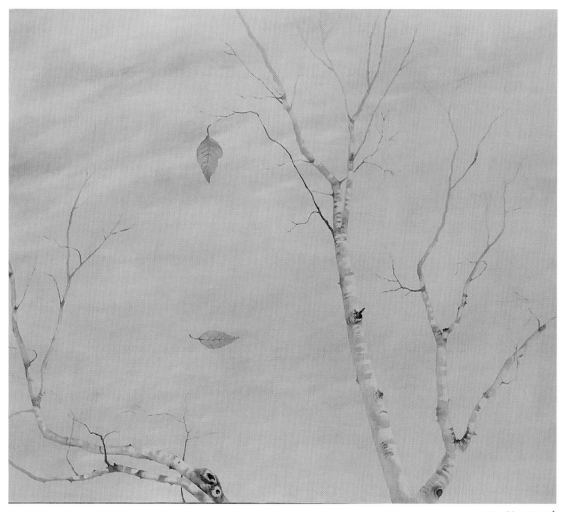

자작나무-당신을 기다립니다 2.

기다림이란 혼자가 싫어서이다.
누군가와 함께 하고픔이다.
혼자보다는 둘이, 둘 보다는 우리가,
서로 부둥키고 의지할 수 있기에.

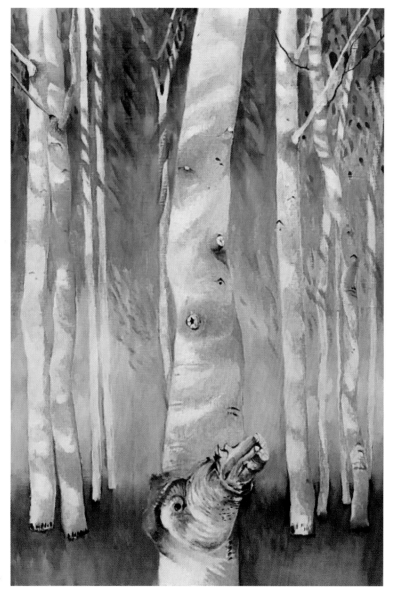

자작—꿈을 꾸다 10호

자작나무-당신을 기다립니다 3.

자작이란 처음부터 기다림이다.
태초부터 그렇게 기다리다 지치고
지치고 헤어져서 팔은 그렇게 가늘어졌나 보다.
누구를 끊임없이 기다리기만 하는가!
그것은
혹여
당신이 아닐는지.

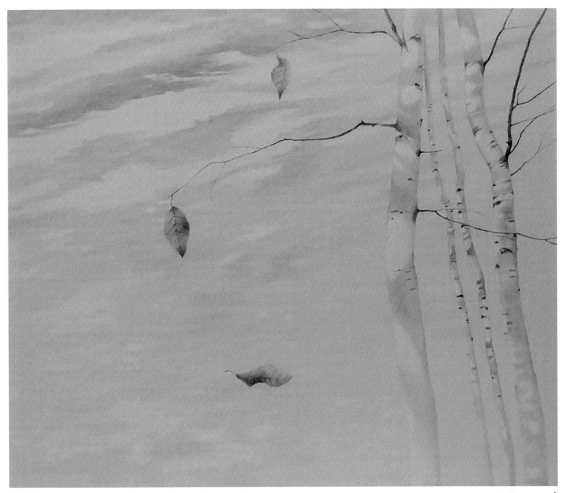

자작-꿈을 꾸다 20호

자작나무-당신을 기다립니다 4.

기다림이란 그리움이다
그리움은
또 다른 그리움을 낳는다.

기다림의 끝은 恨이다
삶의 파국이다
누구를 그토록 기다리다 恨이 서렸는가!

기다림은 희망이다
희망은 또 다른 기다림이다
그런 까닭에 기다림은 기다림인 것이다.

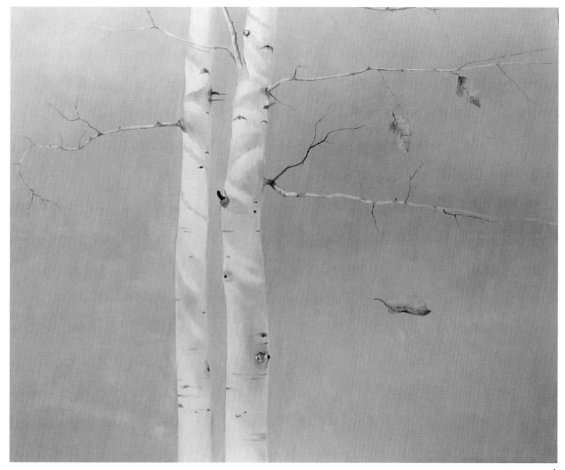

자작—꿈을 꾸다 20호

14회 개인전에서 1.

사람들이 내게 詩를 써보라 한다.
자작나무를 노래하라 한다.
하지만
나는 그림이 좋다.
그림쟁이고 싶다.
언어적 표현보다 색감과 자작나무 사이로 비친 햇살이 나를 황홀하게 한다.
자작나무의 굴곡진 삶이 좋은 것이다.
거기에는 냄새가 있다.
사는 냄새. 땀 냄새. 일상에 지친 눈물 한 조각이 있다.
나는 그것이 좋다.
내가 살아있기 때문일 것이다.

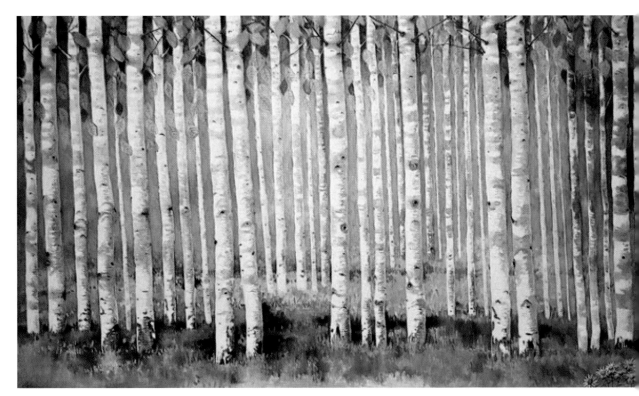

자작 100호

개인전에서 2.

전시장에서 그림을 보고 사람들이 그림이 너무 외롭다 한다.
외로운 이가 보면 외롭고
즐거운 이가 보면 즐겁고
행복한 이가 보면 행복한 것은 아닐까.

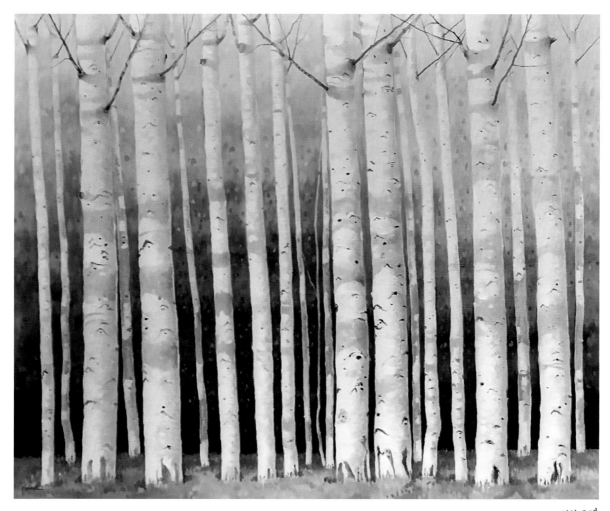

자작 30호

개인전에서 3.

자작나무를 그리는 것은 쉽다.
다만 어떻게 그릴 것인가.
무슨 이야기를 담을 것인가.
그것은, 어떻게 살 것인가의 문제와 같은 것이다.

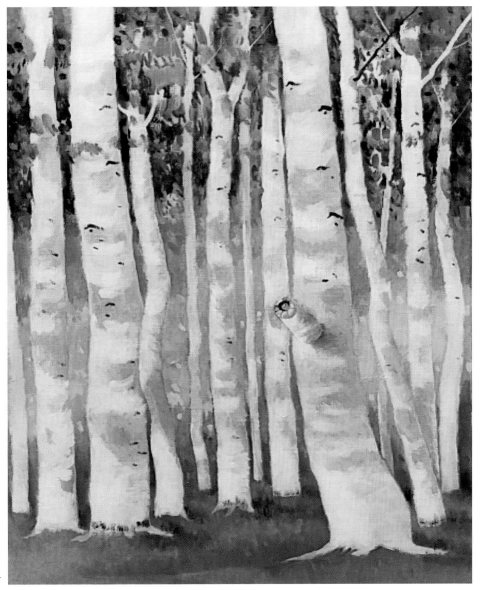

자작 30호

비밀

아름다움에는 저마다 비밀이 있다 한다.
자작나무도 수많은 비밀과 전설을 간직한 채 오늘을 살아간다.

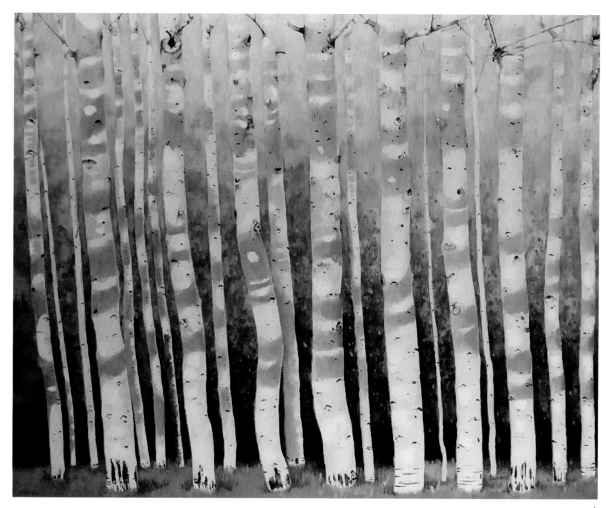

자작 30호

사랑 꽃 1.

높은 산 북부지방에 북풍한설 이겨내고
영험한 나무로 신성시 되었던
너는
회백색의 껍질로 편지가 되어
그리운 님에게 그리움을 전하고
그림으로 전설이 되어
이야기꽃을 밤새 피우다
끝내
첫날밤 화촉이 되어 사랑 꽃을 피웠구나!

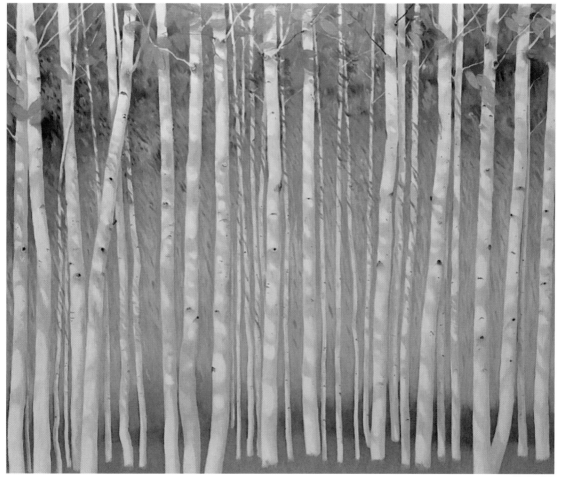

자작-꿈을 꾸다 80호

사랑 꽃 2

몸통은 길고 가늘며
가늘 가늘한 가지는 가련하여 차마 가엾음이여!

내 아버지 땔감이 되고
내 어머니 불쏘시개 되어
끝내
사랑 꽃을 피웠구나!

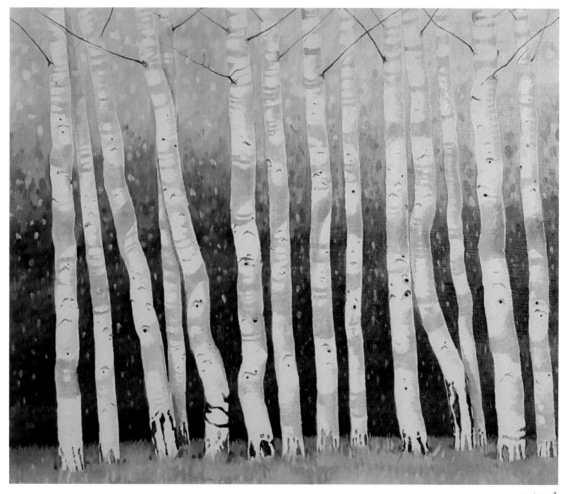

자작 30호

눈물방울-1

자작 나뭇가지 끝자락에 애처롭게
매달린 잎사귀 하나
그것은
나의 눈물이고 통곡이다.
눈물 한 방울
눈물 두 방울
눈물 셋 방울
그것은
희망이고
또 다른 그리움이다.

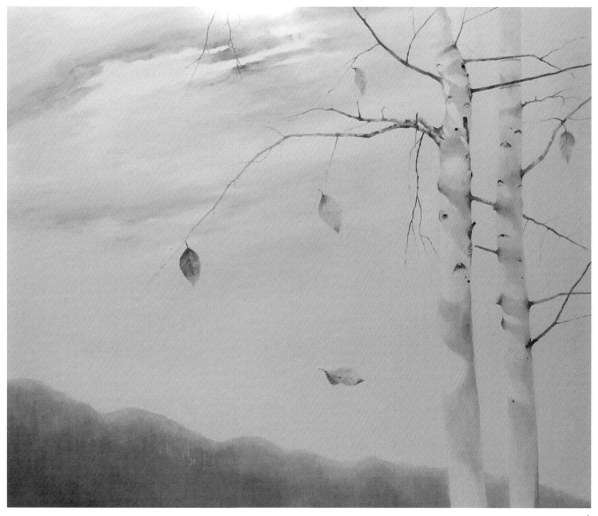

자작-꿈을 꾸다 30호

눈물방울-2

천년 신라의 자취를 말다래 천마도에 남기고
해리포터의 빗자루 파이어 볼트로 너의 존재를 알리고
발터 푀르스의 엔젤과 크레테에 나오는 마녀의 집으로 끝내 영원한 안식을 구하다

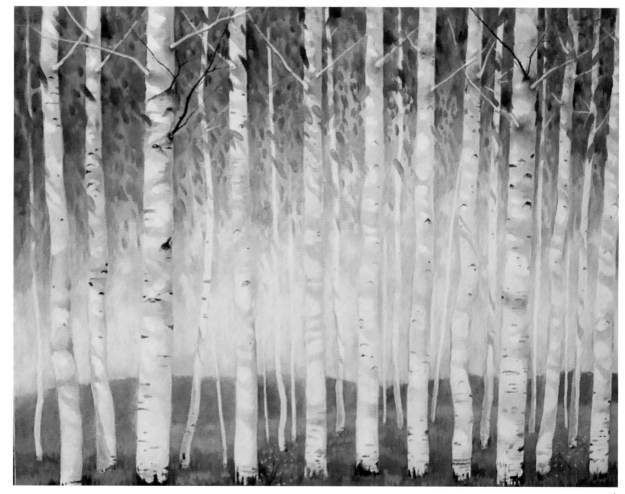

자작 30호

눈물방울-3

그대
휘영청 달빛 밝은 보름날에 자작나무를 바라본 적 있는가!
달도 희고
자작도 희고
흰 몸뚱이
흰 종아리
흰 손으로 손짓하는
상흔마저 희고
그리움마저 흰
차디찬 그리움이여!

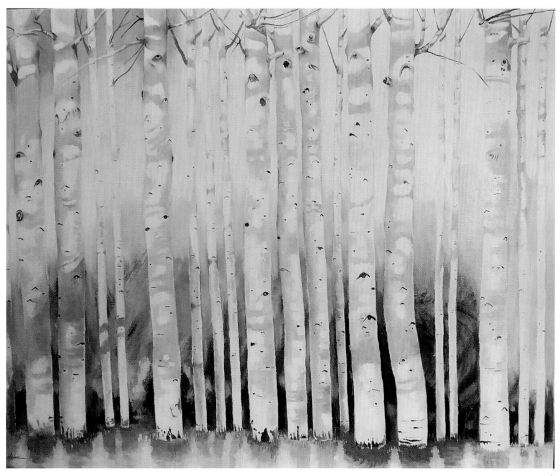

자작 30호

살아 있다는 것은-1

이른 아침 동트기 직전 물안개 자욱이 피어오를 때
안개 속에 자작은 실루엣처럼 신기루 같다
거기
그렇게 서 있노라면
가슴 뭉클하게 설레는 까닭 없는 그리움들이
밀물처럼 밀려오는 감동을 느끼며 전율한다.
그것은 살아있는 자의 축복이다

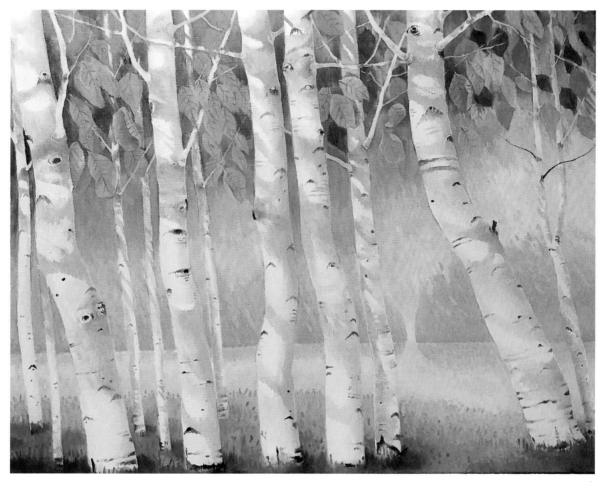

자작20호

살아 있다는 것은-2

한겨울 온 대지가 차갑게 얼어붙을 때
자작나무에 내린 눈꽃에 눈이 시리다.
그것을 수증기가 승화하여 생긴 얼음 결정체라 하고,
이슬이 물체 표면에 달라붙어 생긴 얼음 결정이라 하는 얼음 꽃 상고대,
이른 새벽을 여는 이들에게 주는 영롱하고 환상적인 완벽한 설렘이다.
동이 트면 금세 사라져 버리는 얼음꽃
새벽을 여는 설렘의 극치다.

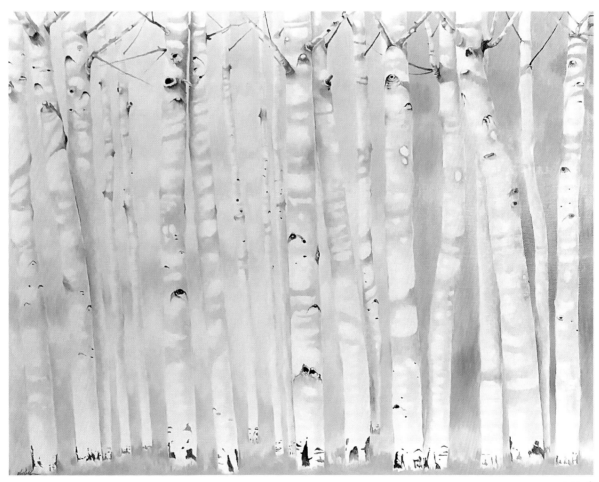

자작20호

살아 있다는 것은-3

파아란 하늘빛과
새하얀 구름
그 사이로 밝게 빛나는 빛줄기를 보라
그것은 순간의 축복이며 살아있음의 확신이다.

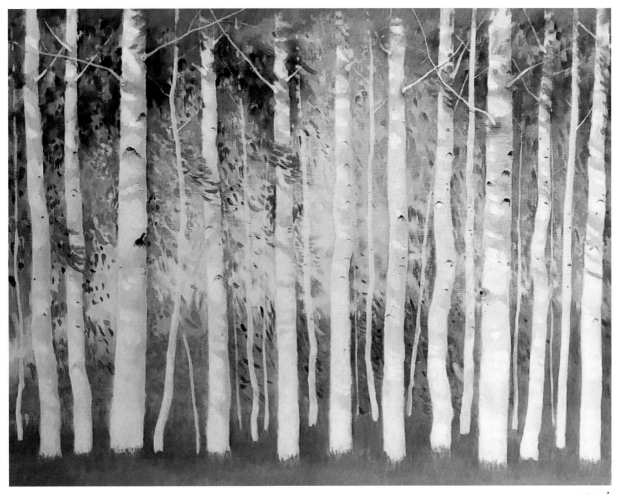

자작 30호

살아 있다는 것은-4

소나기 그치자
무지개 다리가 펼쳐진다.
신기루 앞에 선 설렘이다
그것은 살아있음의 확신이다.

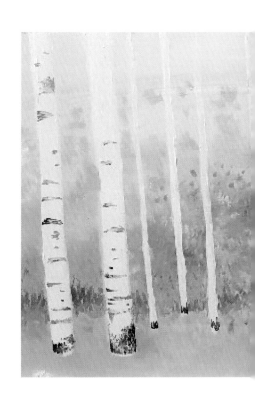

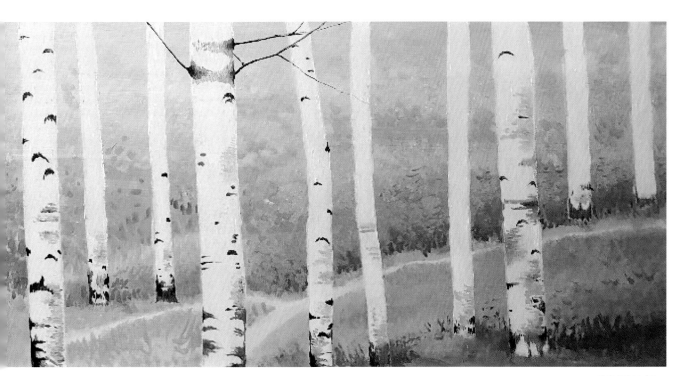

자작 22 × 60cm

살아 있다는 것은-5

여름날 소나기가 억수같이 퍼붓는다.
평소 비를 좋아하고 그 소리가 좋아 캔버스 앞에 앉는다.
세찬 소나기
천둥이 울리고
번개가 친다.
뜰에 언제부터인가 개구리 한 마리 이리 뛰고 저리 뛰더니
천둥소리에 소스라치게 놀란다.
천둥 번개
그것은 살아있음의 확신이다.

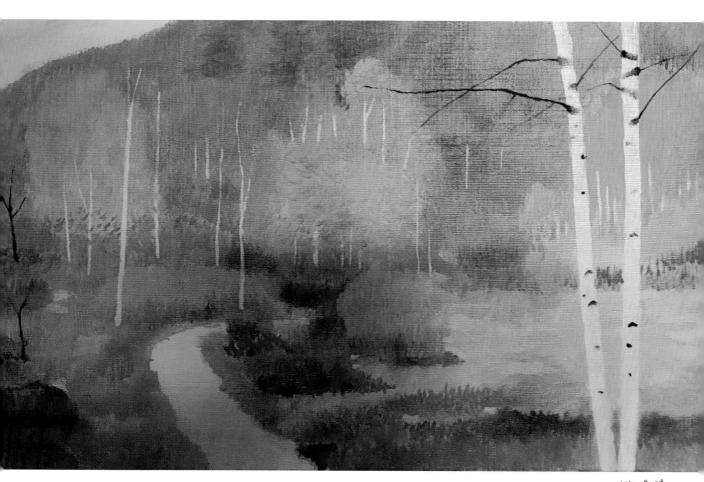

자작- 봄 8호

살아 있다는 것은-6

자작나무 끝자락에 매달린 마지막 잎새 하나
안간힘을 써보지만 끝내
떨어질 것이다
떨어져야 한다.
명년(明年)에 다시 새순이 돋고 활기찬 봄을 맞이하기 위해서
그렇게
하나 남은 잎새는
결국
희망이고 기다림이고 그리움인 것이다
그것은 순환이고 삶의 굴레다.

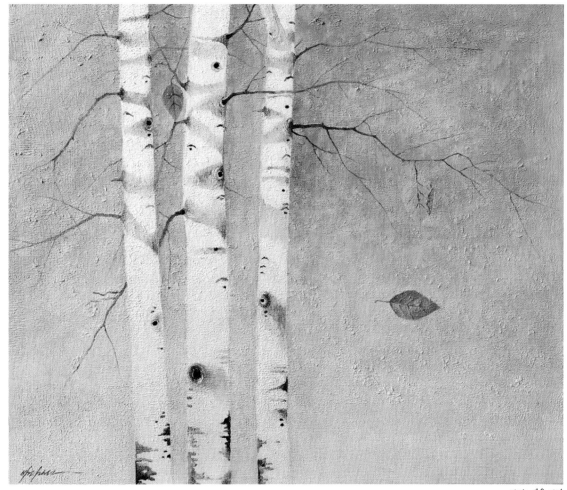

자작-꿈을 꾸다

살아 있다는 것은-7

늘 마음 한구석에 채워지지 않는
허함이란 것은 어쩌면
평생 내가 가지고 가야 할 멍에
늘 그래 왔듯 겸허히 그것을 받아들여
조용히 늘 인내하며
내색하지 않고 사는 것에 익숙해져야겠다.

누군가를 온종일 생각하고
온통 그 사람 밖에 생각이 나지 않고
보고 있어도 또 보고 싶고
같이 밥을 먹고 있어도 또 먹고 싶고
커피를 함께 먹어도 이 시간이 영원했으면 하는 것,
누군가를 간절히 바라고 그렇게 그리워함은 바로 살아있음이다.

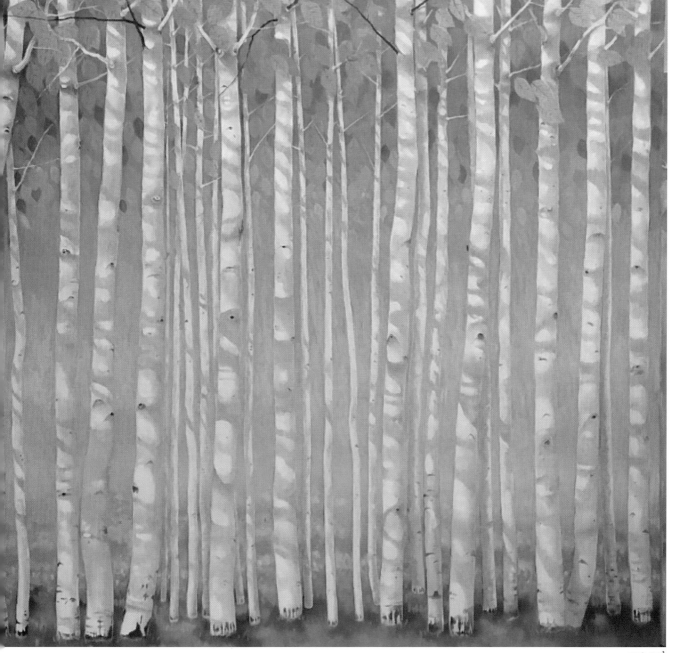

자작 80호

살아 있다는 것은-8

오로지 이 세상은 살아있는 자들의 것이다.
어느새 가을의 정취가 완연히 한 발자국 다가왔다.
파아란 하늘을 바라보면 가을 내음이 나고
햇살은 온 대지를 따뜻하게 감싼다.
한낮에는 뭉게구름이 볼만하고 하늘은 한층 더 높아졌다.
들녘에는 벼가 한창 익어가고 주변 고추밭에는 고추들이 아름드리 빨갛게 물들고
모과나무에는 모과가 노랗게 익어간다.
가을이 성큼성큼 다가오고 있는 거다
넘치는 에너지는 활력으로 가득하고 힘차게 두 발로 땅을 걷는다.
생기가 발끝에서 느껴진다.
그것은 지구가 살아있음이고 내가 살아있음이다.

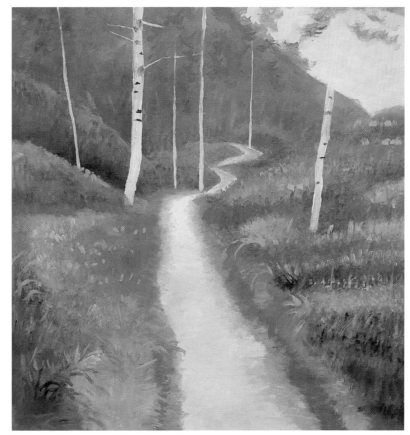

자작 2호

2018년 5월 6일 뚜께 바위

남간로 작업실 창밖으로 뚜께바위가 있는 나지막한 야산이 눈에 들어온다.

그 산자락에 우뚝 솟은 새하얀 자작이 몇 그루 곧게 서 있다.

작업실 방문객들에게 그것이 자작나무라고 하자 여간해서 그 위치를 찾지 못한다.

가녀린 나무로 보이기도 하고 당당한 자태로 흰옷을 두르고 있는 귀공자 같기도 하고, 수많은 전설과 이야기를 간직한 자작은 그렇게 오늘도 거기에 서 있다.

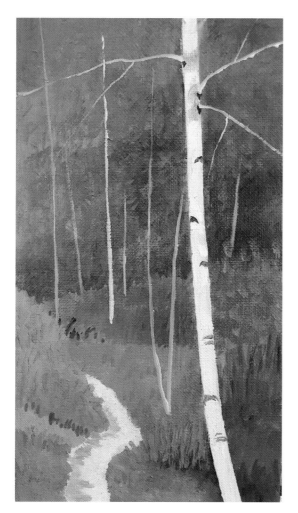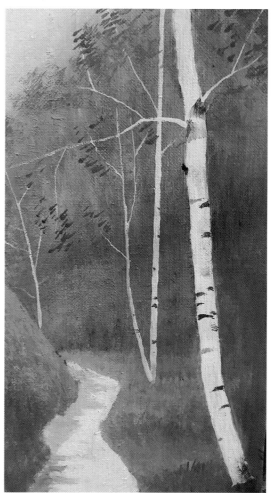

자작 2호

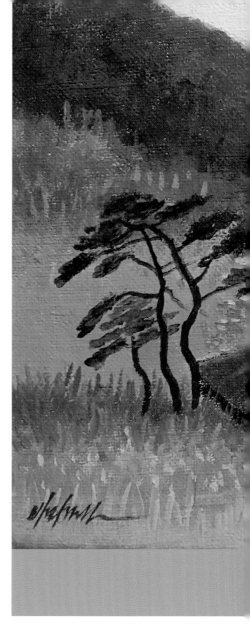

풍경6

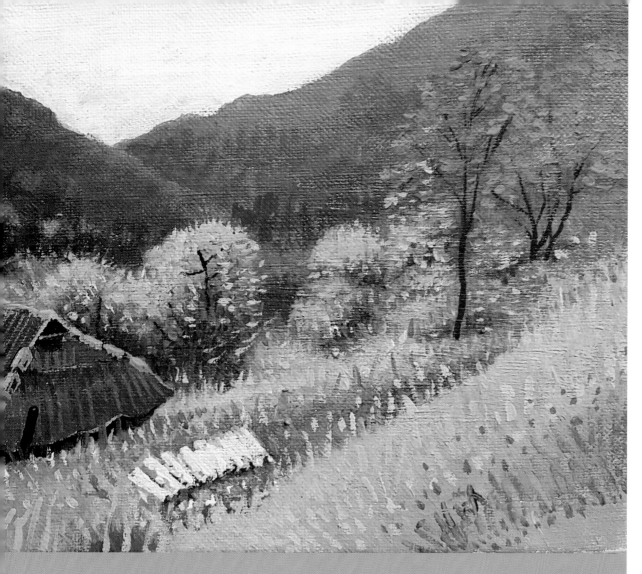

Ⅱ. 풍경 속으로

풍경이야기에 부쳐

나무도 그리움이고, 산 끝자락 나지막이 자리 잡은 소담스럽게 빛바랜 슬레트 지붕도 그리움이고, 마을 어귀에 조용히 그리고 비스듬히 자리 잡은 나무에도 그리움은 주렁주렁 매달려있다.

마을 어귀를 한 바퀴 휘어 도는 작고 좁은 시골 신작로 길은 어릴적 내 그리움 들이 묻어나고, 거기에 한과 잊혀진 고향의 정취가 스며있다.

내 그림에 누구나 자연으로의 회귀본능과 가슴속 고향을 소환하는 그런 그림 이었음 한다. 땅끝 바다 위에 서서 내 어릴 적 막연한 소망들의 염원을 풍경이야 기에 담고자 애쓴다.

가까이서 그림을 보지 말고 멀리서 그리고 마음으로 바라봤으면 한다.

그리고 고요히 나의 이야기에 귀 기울여 달라하고 싶다.

그리하면 나의 이야기가 귓전에 울림으로 전해지겠지.

고운 선으로 표현된 산허리며 나무의 휘어짐, 그리고 물빛의 맑고 깨끗함까지 도 눈에 선하게 들어올 것이다.

나의 눈물과

나의 한과

나의 서러움을

그리고

이야기 하나. 이야기 둘. 이야기 셋

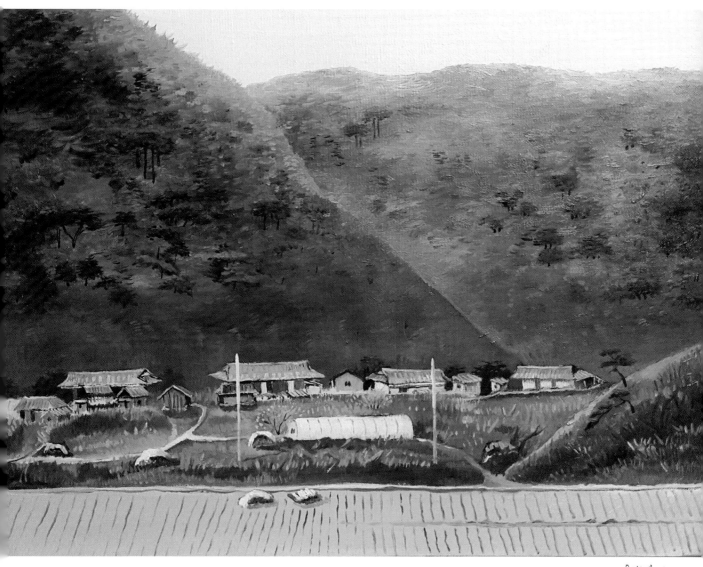

풍경15호-2

수많은 밤을 외롭게 지새웠고 먼 길을 되돌아왔기에 새로운 빛으로 서 있을 수 있는 것이다.

어찌 보면 그 모든 날들의 빛깔이 갈빛이었는지도 모른다.

갈빛은 모든 것, 모든 색을 아우르고서야 마침내 서 있는 빛깔이니까.

나는 화가다. 그림을 그린 사람이다.

그림에 빛을 던져주고, 그저 보고 그리는 것을 좋아하며 사랑할 뿐이다.

가슴 가득 다가오는 그 느낌들을 온몸으로 안고 맞이하여 ′이야기가 있는 풍경′들을 보고 전해오는 느낌을 그린다. 오직 그뿐이다.

그림을 그리는 이들은 한없이 외로운 사람들일지 모른다.

그 누구도 함께 가 줄 수 없는 길을 묵묵히 걸어가는 사람이니까.

그들이 그린 그림을 보는 사람들이 마음이 따뜻해지고 한없이 행복해졌으면 하고 욕심을 부려본다. 그림을 보는 이들이 그 그림을 통하여 진정한 자유로움 안에 들 수 있다면 하는 것이다. 그림을 그린 이의 마음과 일치할 수 있고 그 마음을 공유할 수 있다면 더 좋겠지.

가을이다.

삼라만상에 가득한 가을의 빛깔, 가을의 소리를 한 점도 놓치지 말자.

그 모두를 목숨처럼 담아내자.

새로이 흐르는 살과 피로 새 생명 잉태하기를 스스로 다독이며.

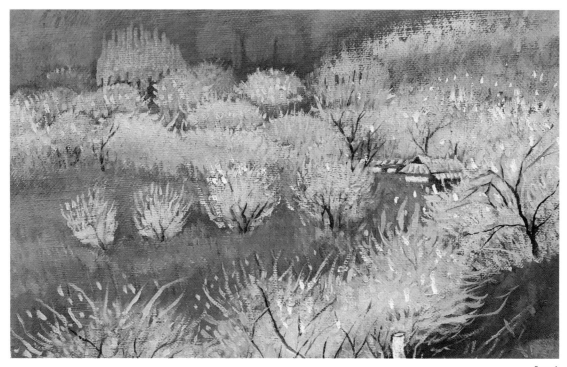

몽경6호

봄

이젠 완연한 봄이다.

어제는 봉화 산수유 가득한 봉양에서 봄 풍경을 담아 왔다. 마을 전체가 노오란 산수유꽃으로 둘러 쌓여있고 마을 어귀며 이곳저곳이 하얀 목련과 벚꽃이 병풍처럼 둘러쳐져 모처럼 봄 풍경을 온 가슴으로 담아 왔다.

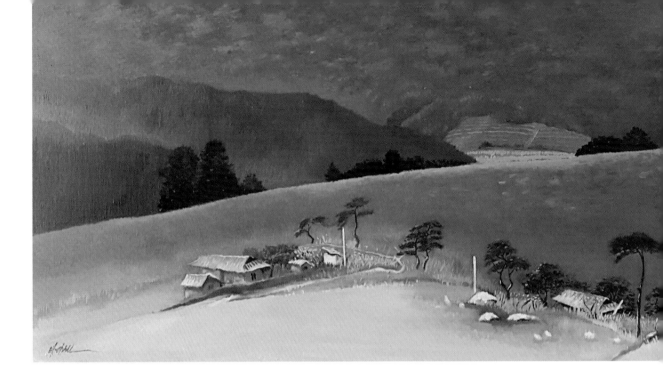

풍경도 이제는

어느새 오월도 저물고 있다.

참으로 오월에는 바쁜 나날이었다. 몇 해 전에 그리다 만 여름 풍경들을 지금에서야 마무리하고 있다. 덕분에 부담스러웠던 녹색을 서서히 극복해 가고 좀 더 큰 붓으로 덧칠하니 무엇인가 실마리를 찾은 것 같기도 하다. 암튼 녹색 그림은 부담스럽고 염려하던 녹색을 서서히 알아가고 있다. 여간 다행한 일이 아닐 수 없다.

모든 것에는 시간이 필요하고 그 시간의 무게에 걸맞는 결실은 있기 마련이고 그러다 서서히 우리는 성숙해지는가 보다.

여름 풍경을 가슴에 품고 그렇게 되기까지 참으로 많은 세월 속에 번민하고 외로워했다. 사실 따지고 보면 한낱 작은 차이였지만 그것을 인지하기까지는 이렇듯 수많은 세월이 필요했고

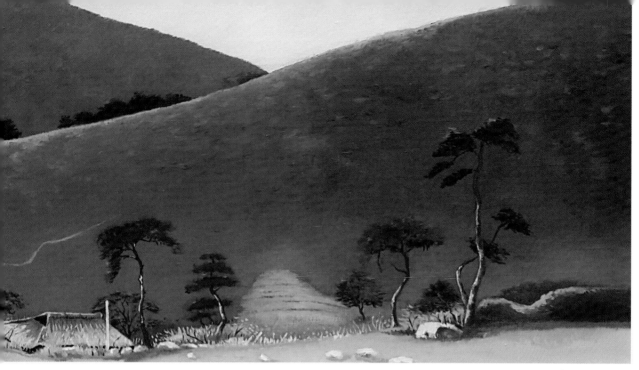

그래서 더욱 그 깨달음이 소중하다.

이제는 붓끝이 제법 거침이 없고 색은 가벼워지고 수 없이 붓이 오갔던 수고가 몇 번으로 단순해지니 그림이 세련되어 보이고 오히려 무게가 실린다. 수없이 많은 붓이 화폭에 지나야 그림이 무거워지는 것이 아니고 좀 더 리듬을 타고 붓의 흐름에 따라 그림에 무게가 실림도 알았다. 그것은 어쩜 세련됨과 능숙함의 절제에서 오는 간결함이 아닐까도 생각된다.

한국의 미가 간결에서 오는 절제의 미학으로 압축됨도 이와 같은 결론에 귀착하는 것이 아닐까. 이젠 어떤 사사로운 풍경도 소중한 그림의 소재가 되고 주제가 됨도 알았다. 눈에 보이는 모든 풍경이 그림이고 작품인 것을 앎도 소중한 깨우침이고 본격적인 여름이 오기 전 작은 수확이랄 수 있겠다.

올여름에는 덕분에 당당히 녹색과 마주 앉아 작렬하는 여름을 담을 수 있겠다.

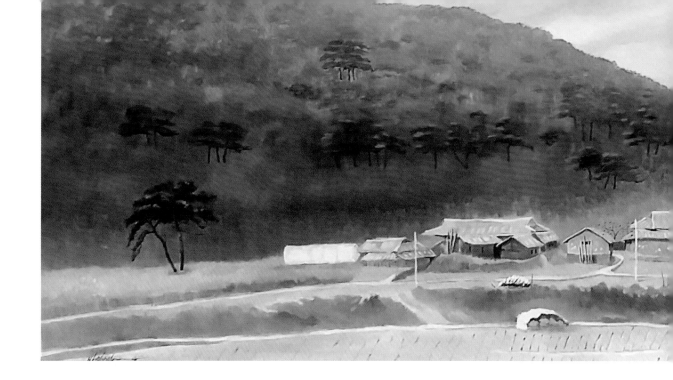

여름 날, 찌를 드리우다.

안개 자욱한 새벽녘의 저수지 수면 위
물안개가 연기처럼 피어오른다.
그 물속을 알 수 없듯이
무엇인가 간절함이 있어 언제나처럼
나는 여기에 이렇게 앉아 있다.

어쩌면 물안개 속에서
어느 순간 찌가 수면 위로 슬금슬금 치솟아 붕어의 모습이 보이면 그 심연에 생명체가 살고

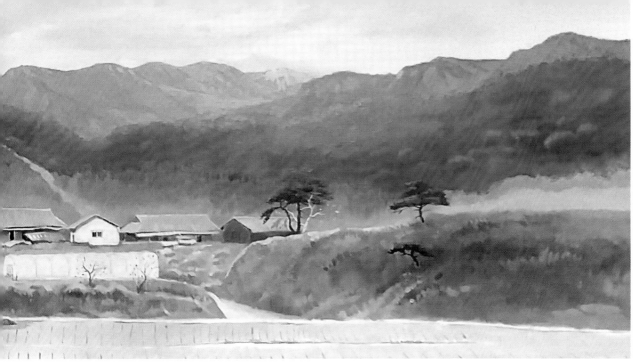

있었음을 비로소 알 수 있듯이 우리네 인생길도 어느 순간 그렇게 확연히 실체를 알 수 있었으면 좋겠다.

찌를 바라본다.
무심한 눈빛으로
금방이라도 찌가 반응할 것 같다.
순간 마음이 움직인다.
찌가 움직인다.
마음이 설레는 것이다.
이렇듯 산다는 것은
무한한 설렘이다.

여기는 봉화다

어느 봄날, 봉화에서 풍경을 그리고 있었다. 한 참 그림 그리는 것에 몰두하여 스케치가 끝나면 늘 커피를 마시던 것을 잊고 있었다.

바로 그때 옆집에 사시는 노인 한 분이 커피 한 잔 하라고 자꾸 자기 집으로 오라 하신다. 한사코 사양했으나 끝내 이기지 못하고 그 집으로 갔다. 이미 커피며 이것저것 간식거리를 내놓으면서 여기는 사람이 그립다고 하신다.

옹기종기 집들이 있지만 매일 보는 얼굴이라 낯선 이방인이 오면 그렇게 반가울 수가 없단다. 여기는 봉화다. 사람이 있고 친절하고 인심이 살아있는 곳. 그렇게 사는 모습이 정겹다.

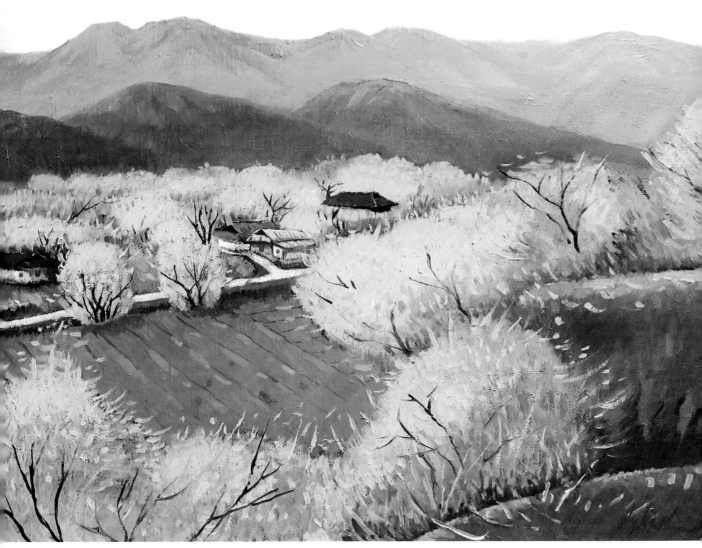

풍경 10호

벚꽃을 그리다

어제는 부석사 가는 방향에서 하루를 보냈다.
부석사 가는 길목에는 아직 벚꽃이 한창이고
영주보다 훨씬 아름다운 풍광이 훌륭했다.

부석중학교 근교에서 이쁜 봄 풍경 하나 담아 봤다.
다음 주는 이 아름다운 벚꽃이 지겠다.
모든 아름다움은 유한다고 했던가.

풍경 10호

창밖 세상

미술실 청소를 다 마치고 나니 창밖으로 보이는 풍경이 새롭다.

자신이 머물 수 있는 공간이 있다는 사실은 자기가 그 속에서 생산적인 뭔가를 할 수 있다는 것이다.

또 내일부터 부지런히 남은 시간을 이용해 물감칠 할 수 있겠다. 즐거운 일이다.

그동안 학교를 옮기고 허겁지겁 바쁘기만 했는데 이제야 제정신을 차리니 주변이 보이고 자투리 시간을 어떻게 효율적으로 보낼 것인가를 고민하고 미술실 옆 작은 공간을 아름답게 꾸미고 작업공간을 마련하니 이보다 더 좋을 수는 없다는 생각이 든다.

새로 꾸민 나만의 공간에서 진한 커피 한 잔이 새삼 고맙고 내가 머무를 수 있다는 이 공간이 그저 소중하고 귀하다.

이젠 서럽도록 눈부신 봄날을 그릴 수 있겠다.

꽃향기를 담고

꽃내음을 담고

잔잔한 이야기가 있는 풍경을 담을 수 있겠다.

화려하지는 않지만 소담한 얘기가 있고 바라보면 맘속 깊은 곳에서 잃어버린 향수를 생각하게 하는 그런 작은 풍경 하나 그리고 싶다.

내게 이렇듯 아름다운 풍경 하나 만들 수 있는 작은 재주를 가졌음을 나는 깊이 감사한다.

서럽도록 눈부시게 아름다운 오늘, 오래전 내가 그렇게 홀연히 갔다면 정말 나는 너무나 억

울하였겠다.

그림을 그리면서 내가 살아야 하는 이유를 알았고, 내가 왜 그토록 긴 고통의 터널 속에서 살고자 발버둥 쳤는지 그 이유를 오랜 시간이 지난 다음에야 비로소 답을 얻었다.

내가 흘린 숱한 눈물
그 통곡의 밤들
밤마다 고통 속에서 흑흑 소리를 내며 목이 메게 울다 지친 그 하얀 밤들
어쩌면 그 잠 못 드는 밤들이 나를 철들게 했나 보다.
봄이다.
앞으로 몇 번이나 더 이 따뜻하고 찬란한 봄을 맞을지 모를 일이다.
하지만 살아있는 이 순간들이 내게는 축복이고, 아침에 눈을 뜨면 그 순간이 바로 축복이고 은총이다.
모처럼 찾아오는 봄기운이 온 대지에 따스하게 내려앉아 여기저기 꽃소식에 세상은 활기로 넘쳐난다.

간밤에는 꿈을 꾸었다.
꿈속에서 무엇인가를 열심히 그리는 꿈이었는데 아마도 내가 그림 그리는 것에 너무 집착했거나 아니면 그만큼 간절해서 꿈에서조차 그것의 연장이 아니었나 생각된다. 이젠 잔인한 계절이 다시 찾아왔다. 서둘러 봄 풍경을 담고 싶다. 작업실을 영영 떠나버린 나의 분실들이 너무도 그립고 텅 비어버린 공간이 아쉬워 산으로 들로 다니며 그림을 그려야겠다. 그리하면 다시 조금씩 공간들이 채워지겠지.

초복 날 금계리에서

등 넘어 햇살의 온기를 위로 삼아 오늘도 물감칠에 여념이 없다.

오늘은 초복이다.

아스팔트길 옆 비좁은 갓길에 겨우 앉아 파라솔도 없이 그림을 그린다. 두 시간 정도 지나자 햇살이 너무 강해 팔레트 위에 물감이 녹아 흐른다. 온몸은 땀으로 범벅이고 이마에 흐르는 땀을 연실 닦아내며 뜨거운 햇살에 피부가 익어간다. 순간 오기가 발동한다. 지금 여기서 이 그림을 못 그리면 나는 아무것도 할 수 없다. 그래서 끝내 이 자리에서 완성해야 한다. 기어이 준비한 도시락을 먹고 완성했다. 기어코 해 낸 것이다. 얼마나 스스로 만족했던가.

그 작품은 2011년 개인전에서 가장 먼저 팔렸다. 어느 중년의 신사가 그 작품을 한참이나 보다가 내게 말했다.

"이 작품은 진짜 그림입니다. 이 작품에서 진정성이 보이는군요. 저는 다른 작품도 좋지만, 이 작품을 구입하고 싶습니다."

세상은 숨죽여 고요한데 붓칠하는 소리만이 오늘따라 귓가에 크게 들린다.

시골 향기가 좋다. 땅 내음이 좋다.

이쁜 풍경 하나 담아 간다.

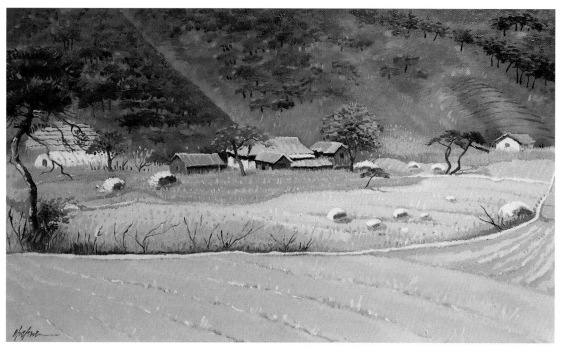

풍경 8호

보문사에서

　토요일 이른 아침, 세찬 바람과 비가 사납게 내리던 날, 예천 보문사 가는 길목에서 소나무와 그 사이로 보이는 시골길을 그리고 있었다.

　바람 때문에 화구들이 날아갔다. 주섬주섬 화구들을 챙겨 차 뒷문을 열어 놓고 밧줄로 이젤과 캔버스를 차에 단단히 고정해 위태롭게 파라솔 밑에 웅크리며 앉아 그림을 그리고 있었다. 그때 지나가는 젊은 엄마와 여섯 살쯤 보이는 여자아이가 급하게 지나가며 그런다.

　"엄마~ 저기 미친 사람 있어~"
　그러자 엄마가 나를 슬쩍 쳐다보더니
　"그래 미친 사람이야. 쳐다 보면 안돼" 한다.

　그렇다.
　나는 분명 미친 사람이다.

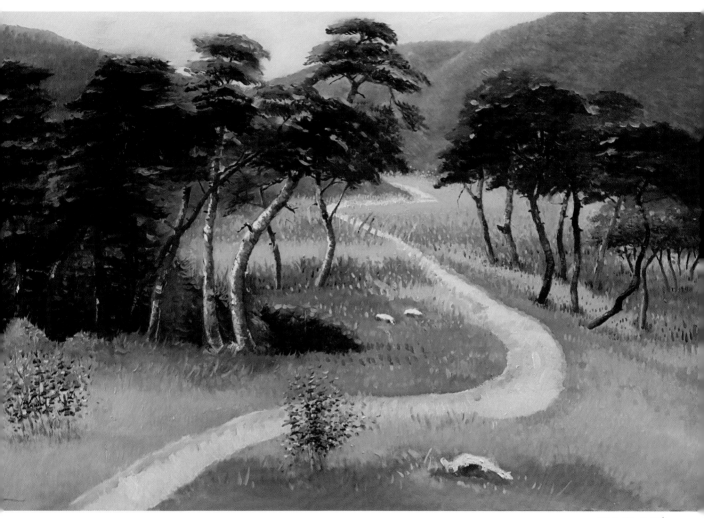

보문사 가는 길 15호

장맛비

장맛비가 한창이다.
기왕 비가 올 바에는 신나게 한바탕 맹렬하게 마구 왔으면 좋겠다.
일요일에는 모처럼 산행을 했다.
초암사에서 출발하는 소백산 자락길이 있는데 이 길을 영주문화에서 열심히 개척 중이라 들었다. 영주문화 지킴이들과 함께하는 산행은 초암사에서 출발하여 계곡 따라 사잇길을 걷는 소담한 산행길이었다. 눈길 닿는 곳마다 아기자기한 폭포가 있고 소류지 마냥 정겨운 물길이 세속에 지친 두 눈을 맑게 하였다.

초암사에 주차를 하고, 대략 사십 분 정도 걸으면 순흥 달밭골에 도착하는데 이곳은 그 길의 끝자락에 위치한다. 집은 대략 세 채 정도 있고 사람이 거주하고 있는 곳은 두 곳으로 작은 소품을 그리기에는 제격이었다. 집 바로 옆을 지나는 계곡물에 촌로가 빨래하는 모습이 정겨웠고 세상 모든 근심을 잊고 사는 그의 두 눈은 그저 선하여 아이처럼 해맑게 웃는 얼굴이 정겹다.

그렇게 살 수 있다면
그렇게 살 수만 있다면

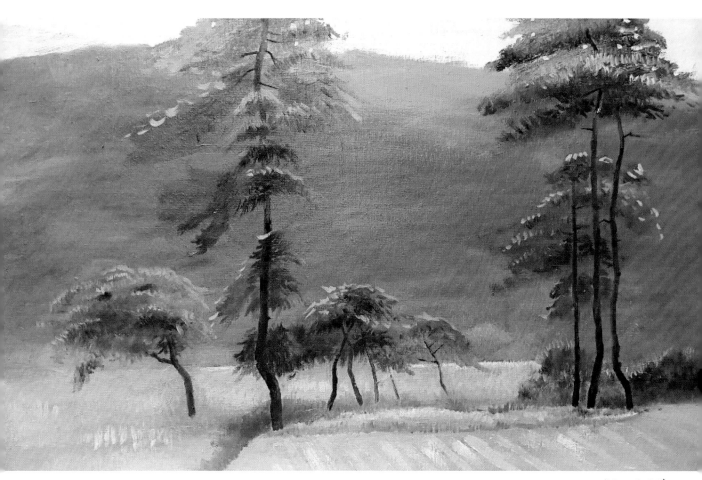

부석사 가는길 6호

사색의 계절에 -1

젊은 날에는 그저 뜨거움으로 살았다면, 현재는 또 다른 공허함으로 결코 채울 수 없는 밑 빠진 독에 물붓기라도 하듯 채워지지 않는 빔의 자리를 알 수 없는 그리움들로 외로워하고 그리워한다.

그림을 그린다는 것, 그것은 끝없는 고독함과 싸우는 것이고 수많은 생각들과 많은 것들을 인내해야 함이다.

그림이 잘 안 될 때 까닭 없이 외롭고 이 세상에 혼자 달랑 있는 것 같고 나만의 공간에 스스로 갇혀 사람을 그리워하고 힘들어하고 그러다 그런 내가 싫고, 그것을 싫어하는 내가 더 싫고 끝없는 딜레마에 빠져 어쩌다 멍하니 있다가도 어떨 때는 미친 듯이 몇 시간이고 붓칠을 한다.

하지만 무엇보다 견디기 힘든 것은 역시 외로움이다.

이 지독한 외로움 앞에는 그저 힘겹다.

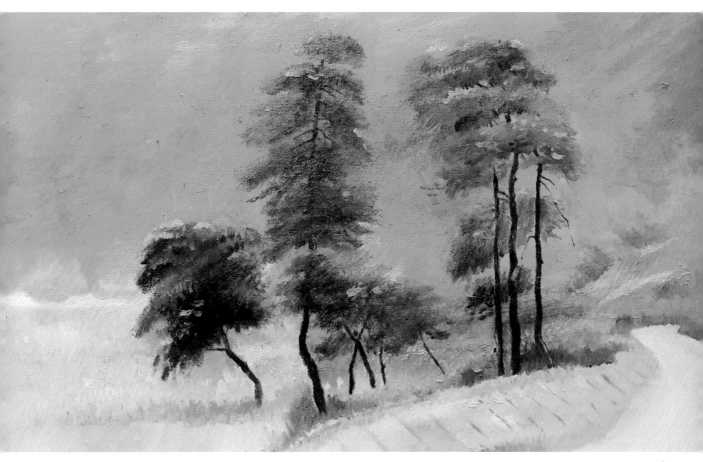

부석사 가는 길8호

사색의 계절에 -2

함께 살고 싶다고 함께 살면 결코 후회하는 일이 없을 거라던, 그 달콤한 유혹.
잠시 흐르는 강물처럼 자신을 그냥 이렇게 이대로 두기로 한다.
누구를 간절히 사랑하고
누구를 간절히 그리워하고
내가 살아있고 건강함을 감사하고
내 정신이 세속으로부터 오염되지 않음을 감사하고

내가 누구를 사랑할 수 있음을 감사하고
그림을 그릴 수 있음을 감사하고
찌를 바라보고 있음을 감사하고
내일의 꿈을 꿀 수 있음을 특히 감사한다.

서천 둔치를 걷다

어제는 작업을 하루 쉬었다. 하루쯤 쉬고 싶었다. 늦은 밤시간에 서천 둔치를 오랜만에 걷고 또 걸었다. 살갗에 닿는 가을밤 공기가 간간이 끊어질 듯 들려오는 둔치의 색소폰 연주 소리와 어울려 잔잔한 여운이 오래간다.

이렇게 가을은 성큼 내 곁에 다가온 것이다.

언제나 가을이면 많이 사색하고 많이 걷고 많이 나를 돌아보고 어떻게 사는 것이 진정한 참살이인가를 고심하게 한다. 내가 너무 성급히 살아가고 있지나 않은지, 나 자신을 돌아보며 언제나 경계하고 마지막까지 안고 가야 할 그 진실이 무엇인지를 생각해 본다.

사람들은 결코 작은 것에 만족하지 않고 작은 터치보다 좀 더 자극적인 터치를 원하고, 자극적인 색을 원하고, 자극적인 그림에만 눈길을 주는 것도 잘 알고 있다. 나의 그림은 윤곽선이나 선 자체가 없어 섬세하여 여인의 숨결 같고 색은 연한 파스텔 톤으로 여간해선 사람들의 시선을 잡지 못함도 잘 안다. 그러나 그것이 곧 나고, 내 인생이고, 나의 삶인 것을 어찌하겠는가.

좀 더 한 발짝 앞에서 바라봐야 비로소 실체가 보이고 좀 더 크게 눈 뜨고 바라봐야 내면을 들여다보게 되는데 나는 그것이 진실이고 나의

부석사 35 × 120cm

이야기라고 말하고 싶다.

　그것은 결코 가볍지 않아 경망스럽지 않고 처음에는 잘 보이지 않던 것이 시간이 지나면 서서히 보이도록 배려한 것이 나의 소심한 진실이다.

　다소 무디게 가면 어떠리

　천천히 가고 묵묵히 가고

　그것은 무엇보다 끝까지 가고자 함이며 그것이 나의 진실이다.

소재 찾기

오늘은 점심 먹고 소재거리를 찾아 문경 일대를 다녀볼까 한다.
봉화, 예천 풍경은 몇 년 동안 그렸더니 이젠 새로운 풍경이 아쉬운 것이다.
맘에 든 소재 찾기가 점점 어려워지고 있다.

문경을 가면 또 어떤 얘깃거리가 있을지...
시골 산천을 이곳저곳 기웃거려보면 며칠 그릴 소재를 찾아 기쁘게 오겠다.
어쩌면 그것은 소재가 아니고 며칠 일용할 양식처럼 여겨지기도 하여
이젠 그것에 배고프고 굶주려 맘은 언제나 이름 모를 산과 들녘에 있다.

풍경 20 × 120cm

일 년 중에 가장 그릴 것이 풍부하고 산과 나목은 온통 적나라하게 옷을 벗어
눈으로 보기만 하여도 마냥 즐겁다.

봄 사생

봉화 현동으로 사생을 갔다.

나지막한 언덕 위에 그림 같은 집이 앉아 있고 빛바랜 주황 지붕 색깔이 세월의 무게를 짐작하게 하는 언덕 위에 자리한 집은 옛날의 향수가 있다.

집안 곳곳에 여러 이야기가 있을 법한 물건들로 꾸민 주인의 손길이 묻어나고 석양이 기울면 산 넘어 햇살이 좋을 것 같은 그리운 풍경이다.

툇마루 넘어 병풍처럼 자리한 앞 산자락의 능선이며 집 앞 개울가 수양버들의 흐드러진 모습이 어슴푸레 깔리는 어둠을 그윽한 시선으로 바라보며 손에는 따뜻한 차 한 잔 들려 있으면 참 좋겠다.

몽경 4호

가을날

우리는 어떤 존재인가.
나는 무엇인가.
하루에 몇 번씩 그림을 그리고 싶다는 진한 충동을 느낀다.
언제쯤 작업실에 들려 늦도록 물감칠을 할까 그것을 생각하면 가슴이 뛴다.
하지만
쉬고 싶다.
잠시만 쉬고 싶다.
그래서 낚시터를 찾는다.

찌를 보고 있다. 아니 찌가 나를 보고 있다.
찌를 보고 있으면 즐겁고 행복하다. 그래서 찌를 보고 있으면 또 보고 싶다
찌를 바라보면 내가 보이고 나의 정체성이 보이고 나를 찾을 수 있을 것 같다.
그래서 좋다.
큰 고기를 낚고 싶다
무엇인가 큰 그림을 그려야겠다는 생각이 든다.
찌를 보고 있으면 그림이 보이고 그림을 그리고 있으면 찌가 보인다.
찌를 보고 있으면 내 몸에 생기가 돋는다.

몽경 8호

벌써 가을

바야흐로 가을이다.

이번 가을에는 갈빛을 쫓아 분주하겠다.

청명한 가을날에 수목원으로 나들이 간다. 일상의 큰 기쁨이다.

이곳저곳 산천을 두루 살피고 온천지가 색의 향연이 펼쳐지고, 자연이 살아 움직임으로 물결
칠 때 거기 그렇게 서서 온 산천을 눈으로 호강하며 세상을 누비리라.

세상에 이토록 형언할 수 없을 만큼 색이 많았음을 실감하고 그중에 이쁜 색을 골라 추려내
내 영혼에 묻고 내 가슴에 묻고 내 눈에 아로새겨 볼 참이다.

귀한 색은 산중에 꼭꼭 숨어있고 아주 작은 꽃잎에 그 귀하디 귀한 자태를 수줍게 숨긴다.

그 고귀하고 고결한 색의 향연은 아침이슬의 아롱짐보다 아름답고, 땅끝의 해넘이보다 가슴 뭉클함을 안다.

이 귀한 가을에 내 영혼이 보다 살찌겠다.

메마른 감성에 그리움을 붓고 그리운 향수에는 恨을 품겠다.

우리네 인생이 우리네 예술이 저마다 그리움과 恨인 것이다.

올가을에는 나만의 恨을 노래하고 싶다.

가을이 저물다

이젠 찬란했던 가을의 오색 물결도 저만치 물러간다.
출퇴근길에 보이는 산이며 들녘은 온통 갈빛이고 노란색으로 물들인 은행잎도 마지막 안간
힘을 쓰더니만 기어이 마지막 잎을 땅에 떨군다.

그림을 그려야겠다.
한동안 뜸했던 나목이 하나, 둘 눈에 보이는 것을 보니 붓을 들어야겠다.

갈빛풍경 20 × 100cm

　어떻게 하면 지금의 것에 벗어나 진정 나만의 색감을 찾고 나만의 언어로 나만의 노래를 할 수 있는지를 언제나 고민해본다.

　이제 그것이 신기루처럼 어렴풋이 보여 비로소 뭔가를 표현할 수 있을 것 같아 거듭나는 맘으로 붓을 쥔다.

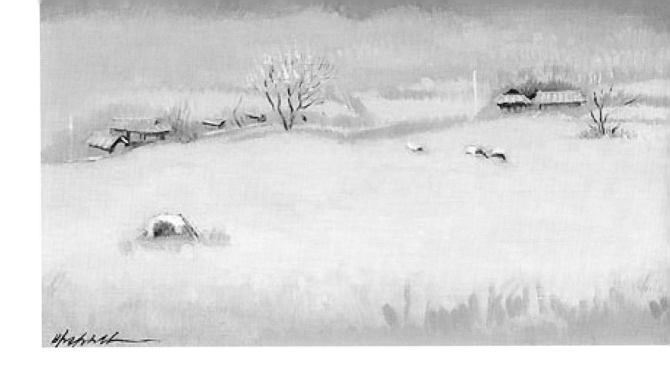

눈꽃 마을

일요일, 모처럼 기다리던 눈이 와 주었다.

이른 아침 설레는 마음으로 봉화를 찾았다. 영주는 눈이 멈추어 봉화의 설경이 한눈에 그려지며 눈밭 길을 조심조심 갔다. 축서사 가는 길목에는 아직도 함박눈이 계속 내려, 차 안에서 한 시간 동안 눈이 멈추기를 기다리면서 커피를 준비한다.

차 안에서 눈이 내리는 풍경을 바라보며 마시는 커피 한 잔, 그리고 베토벤 소나타 3번! 이렇게 사는 것이라고 내가 나에게 조용히 다독인다.

갈빛풍경 20 × 100cm

차창 밖으로 펼쳐진 온통 새하얀 세상은 동화처럼 마음을 요동치게 하고 아무도 찾지 않은 조용한 산사의 길목은 한적하고 고요하여 세상에 오직 나 홀로 있음이다. 이제 라디오는 주파수가 맞지 않고 보이는 것은 그저 눈과 하얀 세상 속에 나 혼자이다.

눈이 시리다.

눈물이 난다.

이것은 살아있음의 감동이다.

눈이 그치고 서둘러 화구를 펴고 온통 하양 세상을 담았다.

그리는 도중에도 눈이 간간이 팔레트에 내려 물이 되어 흐르고, 그리는 속도보다 눈이 내려 쌓이는 속도가 빨라 금방 그린 것이 흰색으로 덮이고 그것을 수정하면 또다시 눈으로 덮여 나무와 땅 산들의 경계가 없어진다. 급기야 온통 흰색으로 덮여 그 실체가 보이지 않는다.

그러는 와중에 그림이 완성이 되어 이제 되었다 했는데, 어느 새 눈은 그치고 눈으로 앞이 보이지 않던 풍경이 원래의 맨살을 드러낸다. 눈이 금새 녹아버린 것이다. 순간 참 헷갈린다. 지금 보이는 것이 진짜인가 아님, 그림 속의 풍경이 진짜인가.

그럭저럭 눈 내리는 산골의 작은 마을풍경을 두 점 그리고 의기도 양양하게 돌아왔다. 출발할 때는 종종 걸음마처럼 천천히 갈 수밖에 없었는데 돌아오는 길에는 눈이 벌써 다 녹아버려 텅 비어버린 아스팔트 길을 거침없이 질주하였다.

풍경 6호

Ⅲ. 소나무처럼

어린 기억 속의 소나무

봄이 왔나 했는데 가는 겨울이 아쉬워 며칠 반짝 추웠다.

며칠간 그렇게 춥더니 오늘 아침 창가에 비치는 햇살이 완연한 봄기운을 더해 생기를 품는다.

무쏘의 뿔처럼 그렇게 뚜벅뚜벅 묵묵히 내 길만을 걸어왔는데 아침에 고교 동창 녀석의 부고 소식을 접하니 나태한 나 자신을 돌아보게 한다.

인생은 누구나 죽음을 피할 수 없으니 나 또한 그러하겠지. 유한한 시간 속에서 자신을 돌아보고 의미 있는 생을 살아보고자 그렇게 발버둥 치고 늦도록 형광을 밝혔다.

주변에서는 늘 나를 너무 진지하게 살고자 한다는데 나는 더 진지한 나만의 삶을 살고자 한다. 최소한 나는 그렇다.

진지하고 묵묵하고, 좀 더 성찰하고, 언제나 언제까지나 인생을 하루하루 겸허히 살고자 하는 것이다. 나는 그렇게 자랐고 그런 환경에서 길들여 왔으니. 내가 그렇게 사는 것은 어쩌면 너무 자연스러운 것이다. 늘 외롭고 외로웠고 앞으로도 그러하겠지만 나는 그것이 그렇게 싫지만은 않다. 나는 그런 내가 좋고 그래서 좀 더 진지한 내가 되고 싶을 뿐이다.

나는 망망대해를 보고 땅끝마을에서 태어났다.

해남 윤씨인 어머님은 간고(艱苦)한 집안 살림에도 언제나 자존심은 남달랐다.

어린 시절 눈에 들어오는 것은 바다뿐, 바다를 바라보면 아무것도 없었다. 오직 보이는 것은 멀리 수평선 하나 드넓게 펼쳐져 있을 뿐,

이십 가구 정도 거주하는 작은 어촌에는 또래 친구가 없었다. 그래서 늘 바다를 보고, 바다와 대화를 하고 언덕에 올라 바다를 바라보며 썰물에는 게를 잡고 물때를 맞추어 낚시하는 것이 고작이었다. 그러다 언덕과 바다 사이에 얼핏 보이는 커다란 소나무 한그루를 보았다. 그것은 내겐 신기루 같은 거였고, 그것은 어쩌면 나의 유일한 친구이자 대화 상대였던 것 같았다.

바다가 바라다 보이는 구부러진 커다란 소나무 한 그루는 그렇게 내 시야에 들어왔다. 훗날 내가 성인이 되어서 그것을 다시 바라봤을 땐 너무 작고 보잘것없는 늙은 소나무였지만 말이다. 오십이 훌쩍 지난 지금에서야 왜 내가 그렇게 소나무에 집착하는지, 왜 소나무에 미련이 그렇게 많은지 이제야 그 원인과 해답을 찾았다. 그렇다 그것은 내가 어린 날 늘 보았던 그래서 머릿속 아주 깊은 어디엔가 깊이 각인된 나의 오랜 그 기억 저편에 있었던 것이다.

나는 이제 소나무를 그리려 한다. 나만의 소나무를 그리고 싶은 것이다.
그래서 요즘 소나무를 열심히 공부한다. 그 녀석을 그리기 위해서는 알아야 할 게 많다. 진정으로 소나무를 그리고 싶다 할 수 있다면 그 솔향도 그리고 싶다.
하지만 잘 알고 있다. 또 얼마나 많은 좌절과 원망이 붓끝에서 나를 삼키고 나를 굴복시키게 될까.
그러면 또 어떠리. 나는 처음부터 외로웠고 늘 고독했으며 성인이 되어서도 또 얼마나 큰 시련에 시달렸는가. 그 수많은 어두운 밤과 헤아릴 수 없는 고통의 순간들, 말할 수 없는 고독하고 묵묵한 시간들과 시련들이 늘 함께였음을.

그래서일까.

이 모든 것은 내가 살아있음의 확신이고 인생으로서의 멍에라는 것을 잘 안다.

그래서 괜찮다.

그렇기에 좌절해도

비 오고 바람 불어도

이젠

분명 괜찮다.

그것은 우리가 살아가고 죽어가는 이 모든 것은 살아가는 과정이며 삶의 방식이다.

이제는 비로소 다 포용할 수 있게 되었다.

다만 한 가지 소망하는 것은...

늘 고독하고 번뇌하고 아프고 해도 다 괜찮다.

그림을 계속 그릴 수만 있다면, 그렇게만 된다면 나는 충분히 행복할 것이다.

고향집 앞 소나무

소나무

어제는 소나무 그림을 그렸다.

오래 미루어 왔던 소나무 그림을 그리게 된 것이다.

늘 그래왔듯이 사람들이 나의 수고를 몰라주는 것에는 다소 아쉬움이 크다.

실패해도 그려야 하고, 넘어 저도 다시 일어서고, 먼 길을 가야 하기에 빨리빨리 털고 옷깃을 여미고 내달려야 하겠지.

우리 인생은 좌절하고 주저앉기에는 너무 짧은 관계로 좌절 그 자체도 어쩌면 사치가 아닌가 하는 생각도 든다.

소나무 6호

소나무35 × 100cm

봄이 오려나보다

영조의 春祝이라는 글귀가 생각난다.

어느 이른 봄날 첫 봄비가 내리던 날, 초의선사는 밤새도록 작은 옹기그릇에 봄비를 한 방울 한 방울 담아 그것으로 차를 끓여 추사 선생을 불러 같이 나누었다.

봄이 왔음을 즐기며 서로 봄의 기운을 차로 함께했으니 그들의 우정이 그저 부러울 뿐이다.

이 세상에 나와서 그런 친구 하나 얻었음은 커다란 축복이다.

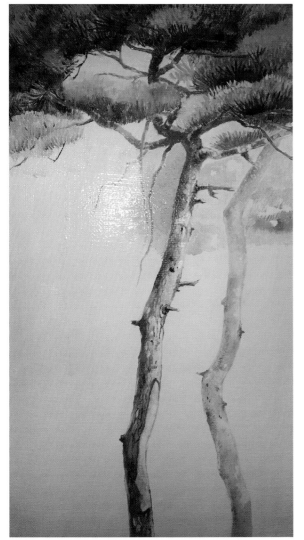

소나무 6호

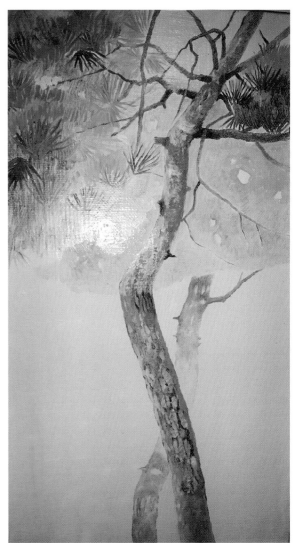

소나무 6호

소나무 그리다

나태해진 자신을 추스르다 소나무 생각이 나서 이젤 앞에 앉는다.

소나무를 그린다. 역시나 소나무는 표피며 줄기 등이 그리는 재미를 더한다. 소나무 그림에는 세한도가 으뜸이다.

세한도는 조선 김정희의 대표적인 문인화로 국보 제180호이며 손창근씨가 소장하고 있는 것으로 알고 있는데 세한도에 그려진 김정희의 발문에 공자의 말을 인용하였다.

歲寒然後知松栢之後凋也
날씨가 추워진 뒤에야 소나무와 잣나무가 늦게 시듦을 안다.

공자(논어-자한편)

제자인 이상적의 변함없는 의리를 감사하며 날씨가 추워진 뒤 제일 늦게 낙엽지는 소나무와 잣나무의 지조에 비유하여 제주도 유배지에서 답례로 그려준 것이다.

소나무를 어떻게 그릴 것인가.

전통 문인화에 흔히 보이는 문인화적인 요소와 선비적인 요소 그리고 전통의 틀 안에서 가장 한국적인 심미안으로 현대적인 표현상의 특징 등을 고려하여 생각해서 표현해보려고 애쓰고 있다.

古交松栢心
오랜 사귐은 소나무와 잣나무 같은 마음이다.

松下看雲讀道經
소나무 아래 구름을 보며 도경 읽는다.

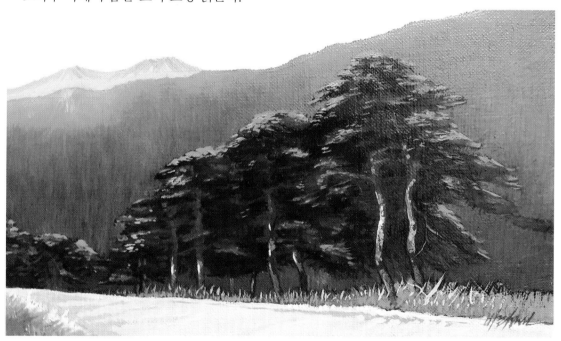

소나무 8호

여름날의 소나무

예천 초간정의 아름드리 소나무들이 눈에 밟혀 화구들을 챙겨 사생을 떠났다.
여전히 곱게 뻗은 가지며 늘어지고 휘어진 노송들의 자태가 좋았다.
천년세월에도 변함없이 고고하게 그 자리에 늘 우뚝 서 있는 모습은
타향살이에 지친 내게 언제나 큰 위안이 된다.
그렇게 비바람을 견디고 오랜 세파에도 흔들림 없이 살라고 하는 것 같다.

돌아오는 길에 신라식물원의 울창하게 변한 나무며 화초들을 보고
세월이 그만큼 훌쩍 흘러버림을 불현듯 깨닫고
난 그동안 무엇을 했는가, 무엇을 위해 바삐 살았는가 한참이나 되새겨보았다.
산천은 그렇듯 내버려 두어도 갈 길을 찾고 번창하는데
나는 늘 제자리에 머문듯하여 다시 각오를 새롭게 다져보기는 계기가 되었다.

한동안 보지 않은 아이들이 부쩍 자라듯이
이 한 몸도 그렇게 성숙하고 모든 것을 수용하고 포용할 수는 없었는지
돌이켜 볼 일이다.

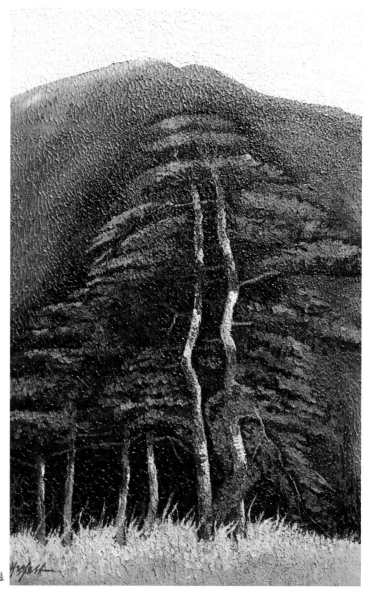

소나무8호

할머니의 소나무

어제는 봉화 무심 촌 근방에서 소나무가 있는 풍경 두 점을 그렸다.

날씨가 너무 더웠는데 소품이라 게의 치 않고 무더위와 싸우고 나태함에 저항하며 인내를 실험하는 좋은 기회가 되었다.

옹기종기 모여 있는 시골집들 사이로 아름드리 솟아있는 소나무가 한눈에 들어왔다.

한참을 그리고 있는데 논에서 일하던 나이 지긋한 할머니가 다가와서 그리는 것을 보고 깜짝 놀라는 것이 아닌가.

그림 그리는 것을 보던 할머니는 다시 돌아가 한참 일을 하다 어느 정도 시간이 지나자 그림을 보려 일부러 먼 길을 돌아와 내게 전설 같은 얘기를 들려주었다.

오십 년 전에 이 마을에 시집와 근심거리가 있을 때마다 큰 소나무 밑에서 남모르게 눈물을 훔치며 서러움을 달랬고 마을 사람들은 농번기에 그 소나무 그늘 밑에서 옹기종기 모여앉아 새참을 먹으며 잠시 이마에 땀을 식히곤 했던 아주 요긴하고 고마운 소나무인데 어느 날부터 그 소나무는 시름시름 앓더니 끝내 푸른 솔잎이 말라가고 죽어간다는 것이었다. 사실 제일 큰 소나무 한 그루가 이미 죽어가고 있었던 것인데 그것을 그 할머니는 그렇게 안타까워하고 있었다.

할머니가 다녀가고 나는 한참을 있다가 그 말라가는 소나무를 그렸고 다른 어떤 소나무보다 아름드리 푸르게 그렸다. 그 소나무의 푸른 소망과 할머니의 바람을 담아 열심히 푸르게 녹음으로 채웠다.

우리도 언젠간 그렇듯 푸른 젊음은 이내 가고 앙상한 늙음만이 우리 빈 가슴을 채우겠지.

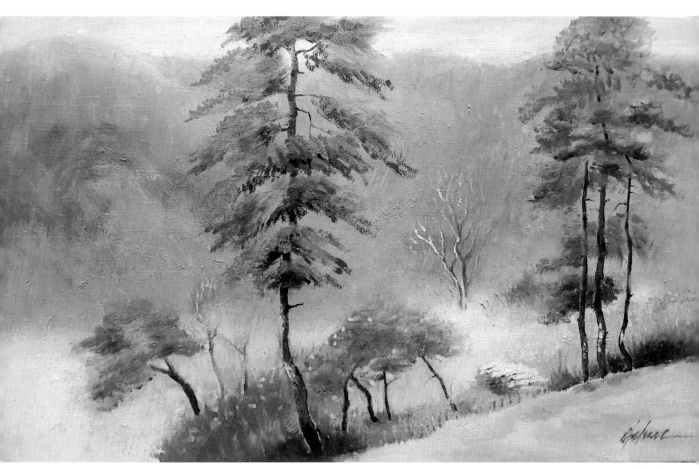

소나무 8호

Ⅳ. 기억의 통증

봄은 설레게만 하고

4월이다.

만물이 생동하고 활기로 가득 넘치는 계절, 분주히 붓을 들어보지만 이렇다 할 진전은 없다.

요즘은 칸딘스키와 몬드리안, 그리고 폴록의 작품세계에 취해있다. 특히 폴록의 그림에 깊이 매료되어 며칠 동안 계속해서 탐닉하고 있다.

그는 고등학교 중퇴자로 불꽃처럼 그리다 44세의 젊은 나이에 교통사고로 그만 생을 마감한다. 술과 마약 그리고 극심한 우울증에 시달리다 음주 운전을 했나 보다. 우울증이 심해 몇 달간 정신병원에 입원 치료 중에 물감을 뿌리는 일명 드립 페인팅 기법을 구상했고 액션페인팅이란 것을 처음 선보인다.

물감을 빈 깡통에 부어 캔버스에 뿌리기도 하고 물감을 붓에 묻혀서 뿌리기도 하고 그림이란 '그리다'란 통념에서 벗어나 그는 하염없이 물감을 뿌려 결국 새로운 기법을 고안해냈다. 물감이 겹겹이 중첩되어 거기서 오는 중후함은 말할 수 없는 묘한 몽상적인 느낌을 준다.

어제는 늦도록 작업실에 머물다 왔지만 그릴수록 망가지고 혼란스러워 무기력하게 돌아왔다. 나는 다시 추상의 깊은 늪에 빠져 있다. 역시 추상을 해야 할까. 그놈의 미련은 틈만 나면 나를 괴롭힌다. 아! 추상을 그리고 싶다. 소나무고 뭐고 다 집어치우고 추상에 매달리고 싶다.

화창한 봄날 고운 햇살에 취해 교정 이곳저곳을 거닐다 금방이라도 목련꽃 봉오리가 필 것만 같아 봄을 실감하며 마음이 한껏 설레다 돌아왔다.

잔인한 계절 사월이 지나면 계절의 여왕이 오고 찜통처럼 더운 태양이 이글거리는 여름이 오고 눈에 들어오는 모든 만상이 오색빛깔로 물들일 가을이 오고 온 세상이 동토의 땅으로 변할 겨울이

오고 다시 춘삼월이 오고 또 가고 꽃
이 피고 또 지고 이리저리 시간의 굴
레는 반복되어 자연은 말없이 순환
을 거듭하겠지.

추상 35 × 120cm

어제는

어제 대구 가톨릭병원에서 아주 힘든 하루를 보냈다.

살점과 뼈가 서로 이완되고 뼈는 저마다 관절이 분해되어 온 육신이 갈가리 찢기는 고통을 맛보았다. 그래도 그 고통 뒤에는 언제나 희열이 있었고 이 순간이 지나면 고요한 정적이 오고 언제 그랬냐는 식으로 평정을 되찾는다.

어느 순간부터 고통을 즐기기에 이르렀고 아직 몇몇 사람들만이 40 속도로 '헤파빅 주사'를 맞는데 나는 어이없게도 간호사를 속여 지금까지 40으로 맞았으니 오늘도 40으로 속도를 높여 달라 조르고 40으로 주사액이 빠르게 내 몸 안으로 스며들어 그 진한 고통을 맛보았다.

약물 속에는 알 수 없는 환각 증세가 있나 보다. 속도를 높이면 높일수록 짜릿한 전율과 희열, 고통, 뼈들이 이리 뛰고 저리 뛰는 환각에 사로잡힌다. 그것을 즐기기 위해 속도를 높이는 것이다. 약 기운이 몸 안에 스며들고 다시 몸이 적응할 때까지 다섯 시간 정도 소요되는데 그때까지 고통스러움을 즐겼다. 미련하기도 하지만 그것이 좋다.

고통이 극한에 치달으면 언젠가처럼 알 수 없는 몽롱함 속에서 희미한 어떤 것들을 가끔 보게 된다. 그것이 환영인지, 약물에 의해서인지 아니면 내가 고통스러울 때면 내게 특별한 뭔가가 보이는지 확실히 알 수는 없다. 다만 고통과 맞서면 더욱 강인해지고 지난 잘못된 나를 돌아보고 앞으로의 일들을 새삼 각오로 다진다.

그러다 하루가 지나면 멀쩡히 살아있고 다시 일상으로 모든 것이 제 자리를 잡는 것이다. 그렇다. 45일 만에 맞는 주사액으로 언제나 괴로워하고, 스스로 어쩌면 그 극한의 고통을 원하는지 모른다. 차라리 즐긴다고 해야 할까.

사람들은 너무 안일하게 세상을 살아가고 있는 것 같고, 그저 하루하루 살아가고 있는 것에 항변한다. 사는 것에는 엄연한 대가(代價)가 있고 한 번 웃음 뒤에는 그만한 대가가 있으니 하루하루 경건한 일상이기를 진실로 원하는 것이다.

사람들은 거저 살려고 한다. 무릇 자연이란 스스로 거기에 있지만 우리는 그것들을 잘 보존하고 관리하여 자연이 지속되기 바란다.

요즘 야외에 가면 돗자리를 깔고 작업을 한다. 돗자리를 펼 때면 그 밑에 행여 작은 싹이 있지나 않은지 혹시나 작은 생명이 땅을 기어가고 있지는 않은지 세심하게 살핀다. 풀 한 포기, 돌멩이 하나가 어찌 의미가 없을까. 그것들은 태초에 무슨 사연을 안고 예까지 왔음이 분명한데 어찌 우리가 그것을 함부로 할 수 있겠는가.

스님은 지팡이가 필요로 한다던데 그 지팡이의 의미를 이젠 알 것 같다. 내가 무심코 앉아 있는 이곳에 행여 이름 없는 작은 생명이 목숨을 걸고 내 엉덩이 밑에서 사활을 걸고 있지나 않은지 살펴볼 일이다. 작은 것에 큰 것이 있고 작은 의미 속에 큰 뜻이 있음을 부디 헤아리자.

사람들은 너무 멀리만 보고 사람들은 그래서 맹목적이다.

제 발밑에 죽어가는 작은 생명에는 아량 곳 없고, 산에 들에 사납게 뛰노는 산짐승만 염려한다. 그것들이 제 먹을 양식을 축낸다고 싫어하고, 까치는 사과를 쪼아 먹는다고 더 이상의 길조로 여기질 않는다. 하지만 더욱 중요한 것은 그들도 그 생명과 더불어 살아가고 그것들이 없으면 우리는 끝내 없어진다는 것은 모르고 있다.

천성산 아래 지눌스님은 오늘을 살아가는 우리가 배워야 할 덕행이고 그는 오늘도 우리를 꾸짖는다.

도롱뇽을 보호하기 위해 애를 쓰심을 안다. 허나 그것이 어찌 우리를 구하는 것임을 모르는지 그가 손가락으로 산을 가리키니 사람들은 산은 보지 않고 자기 손가락만 쳐다보더라는 말이 귓전을 울린다.

조용히 나를 본다.

나는 누구며, 누구인가

살고 있는가

살아가고 있는가

앞으로 어떻게 살아 갈 것인가

어디로 흘러가는가

어떻게 흐르는가

내가 나를 본다.

나를 내가 본다.

추상 100호

정기검진

어제는 아산병원에서 정기검진을 받았다.

뜻밖에 모든 수치가 호전되어 여간 기쁘지 않았다. 이 모두가 열심히 좀 더 세상을 겸허히 살라는 뜻으로 여긴다. 검진 후 기분이 좋아 인사동 화랑가를 배회했다.

지금껏 인사동 화랑가에 전시된 작품은 나와는 거리가 먼 것으로만 생각했다.

이제 서서히 나는 세상으로 기꺼이 내 작품을 드러내려 한다. 실로 오랜 세월을 방황했던 시절들이 아련하다.

이 세상에 나와서 내가 무엇인가 할 수 있는 일이 있다는 사실에 가슴 벅차다.

어제보다는 오늘이 오늘보다는 내일이 한층 신나고 열심히 사는 내 모습을 기대해본다.

추상 100호

응급실

　휴일 동안 그린 것들을 모아 조금 전 완성을 하고 자꾸만 옆구리가 결려 서러운 맘에 몇 자 적어본다.

　걷는 것이 부자연스럽고 저녁으로 운동하다 보면 쉽게 지치고 있다. 응급실에서의 3일간은 견디기 힘든 악몽이었고, 어렵게 조형술을 받았다. 조형술을 받을 때의 육체적인 고통은 이젠 면역이 되었는지 참을만했다. 쇠 파이프가 옆구리를 관통해 간에서 요동을 칠 때 어찌나 사는 것이 그리도 서러운지!

　응급실을 걸쳐 입원실에서의 4일간은 내게 참담함을 안겨주고 옆자리에 누워있는 고2 학생은 통증을 이기지 못해 밤마다 흐느적거리는 소리가 들린다. 그 어린 것은 자기 어머니에게 생체 간 이식을 제공하고 덕분에 그 어머니는 건강을 다시 찾는 것도 보았다. 아버지는 순천에 사는 사람인데 밤마다 자기 아들에게 찾아와 고통에 하소연하는 그의 아들 머리맡에서 할 말을 잊은 채 혼자 눈물을 삼키는 것도 지켜보았다.

　어느 날 고3인 자기 누나가 순천에서 올라와 남동생을 껴안고 두 남매는 밤새도록 흐느끼며 운다. 며칠이나 지났을까. 옆방 병실에서 아들이 아버지에게 간을 제공한 사실이 알려져 매스컴에서 요란하게 촬영한 것도 보았다. 우리 병실은 밤마다 두 명이 고통을 이기지 못해 뜬 눈으로 아침을 맞고 옆 병실에서는 매스컴의 이목을 받는 가운데 나는 조용히 고통에 짓이겨진 어린 학생을 뒤로하고 퇴원을 했다.

퇴원 다음 날부터 여전히 그림을 그리러 다녔다. 온종일 한 점의 그림도 그리지 못한다. 집중력이 많이 떨어지고, 쉽게 피곤하고 무엇보다 운전이 여간 불편한 것이 아니다. 나의 옆구리에는 조형술을 위한 긴 관이 옛날과 다름없이 간으로 연결되어 한 달에 한 번씩 다시 시술을 받아야 한다.

왜 다시 담도 협착증이 왔는지 의사도 모르고 주변 환자들에게 물어봐도 모른다. 다만 환자들 사이에서 가끔 다시 재발해서 병원에 입원한 환자들이 있다는 사실 외에는 그 원인을 명확히 아는 이가 없다. 언제 다시 재발 될지 모르는 채 하루하루를 살아가는 것이다. 그럼에도 살아야 하고 살아가야 하는 것이다. 이제야 그림을 잘 그릴 수 있을 것 같은데 몸이 맘대로 움직여주지 않으니 안타까운 노릇이다.

입춘이 벌써 지났다.

지난겨울 동안은 열심히 살았고 원 없이 그림을 그려봤다. 올해는 더욱 열심히 살아야 하는데 몸이 어떨지 모르겠다. 나의 의지도 내 몸 하나를 어쩌지 못하고 오늘은 자꾸 서글퍼진다. 언제고 다시 건강이 회복되면 오늘의 이 순간도 옛일이 되겠지.

열심히 살리라 다짐해본다.

그 추운 날씨에 응급실 출입구 밖에서 꺼져가는 생명의 끝자락을 부여잡고 살아보겠다고 희망을 놓지 않는 이들을, 그 간절한 눈빛을, 바쁘게 지나가는 의사의 팔을 붙들고 매달리던 그 사람들의 간절한 소망을 고개 숙여 기린다.

건강함은 엄청난 축복이다. 모두 모두 열심히 살고 또 열심히 살기를 바란다.

그렇지 않으면 아픈 이들에 대한 소홀함이며 아픈 이들에게 대한 분노이며, 아픈 이들이 그렇게 바라던 삶의 배반이며, 끝내는 하늘이 크게 노여워할 것이다.

다시 붓을 들어야겠다.

추상 100호

봄은 왔는데

　어제 아침 여섯 시에 집을 나서 병원을 두 군데 전전하며 또 그렇게 몸이 힘들어 마약을 맞고 시술을 받았다.

　서울의 봄은 시골의 봄과는 느낌이 달랐다.

　병원 응급실 복도에서 서럽게 울부짖는 여인네의 흐느낌도 나를 더 위축되게 하고 아산병원에서 더는 할 수 있는 일이 없으니 맘 편하게 하고 집에 가서 요양하라던 어떤 의사의 메마른 소리에 고개를 떨구고 있는데, 옆에 어떤 할미의 꺼이꺼이 흐느끼는 절규가 더욱 나를 슬프게 했다.

　나는 어제 담도 협착증으로 다시 굵은 관을 교체 삽입하고 두 달 뒤에 하나씩 뺀다는 소식을 들었다. 옆구리에 몇 개의 관이 길게 연결되어 있는데 두 달 뒤부터는 하나씩 제거한다는 것이다. 이 경우에는 다소 시간이 지나야 함을 잘 안다. 마음은 급하고 할 일은 많지만 조급하다고 해결되지 않음도 잘 안다.

　서울에서 버스로 오는 길에 한참이나 창밖을 보았다. 세상은 온통 봄 향기로 가득했다. 다시 시작하는 맘으로 야무지게 달려 볼까나.

　지금껏 한세상 살아보니 시작도 없었고, 끝도 없었지만 언제까지나 앞으로, 앞으로 달려야 함을 잘 안다. 함께 같은 방향을 가는 이가 있어 더욱 나를 채찍질하게 한다.

　어제의 마약 후유증으로 아침 출근하여 이 층 일학년 교실 출입문에 한참이나 열쇠를 이리 돌리고 저리 돌리다 순간 쓴웃음을 머금고 삼층으로 왔다. 교무실을 잘 못 찾아간 것이다. 정신은 가물가물하지만, 곧 예전처럼 회복되리라 믿는다.

추상 100호

절 망

저녁은 모처럼 부석사에서 먹었다.

가을이 오는 길목에서의 부석사는 참으로 아름다웠다. 특히 밤하늘의 색감과 별빛 그리고 빛나는 하늘색은 볼만하였다.

돌아오는 길에 슬픈 전화 한 통이 왔다. 나의 형님이 지금 간경화로 투병이라는......

슬프고 하늘이 노랗고 내가 갔던 그 끔찍한 길을 지금 나의 형은 한 걸음 한 걸음 나아가고 있다. 그 끝이 없고 끝을 알 수 없는 그 길을 나의 형이 지금 가고 있다.

너무 슬프고 절망스럽고 아니 그냥 슬프기만 하였다

사는 것이 그냥 서럽고 왜 우리에게 그 같은 일이 반복되는지 왜 하늘은 우리에게 고통만을 안겨 주는지 그저 괴롭기만 했다. 나는 이제 그 아픔을 조금씩 잊혀가고 있는데 형으로 말미암아 다시금 고통 들이 머리 들어 하나하나 나를 괴롭힌다.

이젠 살만하다 싶더니 그 같은 병마와 맞서는 형이 여간 괴로운 게 아니다. 함께 그 고통을 나누지 못한 것이 죄스럽고 옆에 있어 주지 못한 것이 미안하다.

그냥 서럽고 모든 것이 다 싫고 어디론지 떠나고 싶고 뭐가 뭔지 알 수 없다.

모든 것이 처음부터 잘못되고 있는 것 같고 형은 점점 안색이 까맣게 변해가는 모습을 보고 여동생들은 지금 눈물바다라 하고 나는 지금 발만 동동 구르고 있고 내가 이러한데 부모님 속은 또 얼마나 타들어 갈까.

간밤에는 두통에 많이 시달렸다.
내가 어찌해야 하는가!
나는 무엇을 해야 하는가!
내가 할 수 있는 일이 있기나 하는가!
내 몸이 성하다면 내 간이라도 나누어주고 싶지만 내가 지금 할 수 있는 일이란 그냥 멍하니 앉아 있는 것뿐.

아!
나의 형
세상에 오직 한 사람
내가 사랑하는 이,
지금 그가 많이 아파하고 있다. 생명이 조금씩 조금씩 시들어가고 있을 형을 생각하면 아무것도 할 수 없는 내가 이토록 절망스럽다.

추상 20호

방황

지금 나는 많이 방황하고 있다.

잠도 오지 않고 식욕도 없고 집에 가면 멍하니 천정만 바라보고 있다.

요즘은 시시때때로 비가 자주 온다.

어제 저녁 시간에 억수같이 비가 퍼붓더니 언제 그랬냐는 듯이 매미가 가는 여름이 아쉬운지 사납게 울고 있다.

매미는 칠 년을 땅속에 애벌레로 있다 고작 칠 일을 산다고 했던가.

그 칠 일은 아마 인간 시계로 보면 순간이겠지만 매미의 시각으로 보면 일생이겠지.

이젠 팔월이 저만치 가고 있다.

그렇게 덥고 바쁜 시간들이 실속 없이 지나 큰 아쉬움으로 남는다.

이제 새로운 맘으로 가을을 또 맞이해야겠지. 이 가을이 얼마나 풍성한 결실로 내게 안겨주려는지 기대가 된다.

그렇게 되기 위해서 또 얼마나 많은 땀을 흘려야 하는지 잘 알고 있다.

추상 20호

흐린 날

비가 올 것 같다.

언제쯤 성한 몸으로 다시 붓을 들지 아직 모르겠다.

오늘도 불편한 몸으로 출근을 하였다.

기침은 멈추지 않고 아랫배는 몹시 쓰리고 통증이 있다.

며칠 동안 아침을 거르고 있고 저녁에 미음만 먹고 있다.

그래서인지 자꾸 졸리고 온몸에 힘이 없고

내가 언제 그림을 그렇게 그렸나 생각나지도 않는다.

벌써 작업실에 가지 않는 날이 여러 날이다.

그림을 그리고 싶다.

그리는 중에는 통증을 못 느낄 터이니.

추상 100호

몸이 아프다

한동안 오래도록 아픔을 모른 채 지냈다.
마치 처음부터 아프지 않은 사람처럼 그렇게 나의 일상은 분주히 지났다.
좋았다. 무엇보다 나의 몸이 절로 힘이 나고 속이 편한 것이 좋았다.
그래서 그렇게 신나게 살았나 보다.
그것도 아주 잠깐이었다.
2주째가 넘도록 몸은 호전되지 않아 시름시름하고
그래서 모든 것이 무기력해지고
퇴근 후 집에 가면 그때부터 아침까지 잠만 잔다.
마치 한 마리 짐승이 된 기분이다.

추상 100호

자꾸 몸이 아프다

나는 이렇게 망가지나 보다.
손가락 하나 움직이는 것도 불편하고,
이젠 거동도 불편하고
자꾸 주머니에 두 손 꾸겨 넣고
속이 쓰린 아랫배로 간다.

그러나
염려하지 않기로 한다.
언제고 다시 온전한 나의 몸을 찾아
열심히 살아갈 것이기 때문이다.
그래도 오늘은 아쉽다.

할 일도 있고,
해야 하는 것들이 자꾸 밀려 있기 때문이다.
세상이 자꾸 저만치 멀어져 간다.
저만치 서서
세상을 바라본다.

추상 100호

그래도 붓은 들었다

내가 언제 들녘에서 그림을 그렸는지 까마득하다.
일요일 아침, 그림을 그리기 위해 일찍 서둘러 아침밥을 허겁지겁 먹고
도시락 싸들고 급히 집을 나서 온종일 그렇게 꽉 찬 하루를 보냈다.
언제까지나 시든 몸을 안고 살아가야 한다는 사실이
새삼 나를 짓누른다.

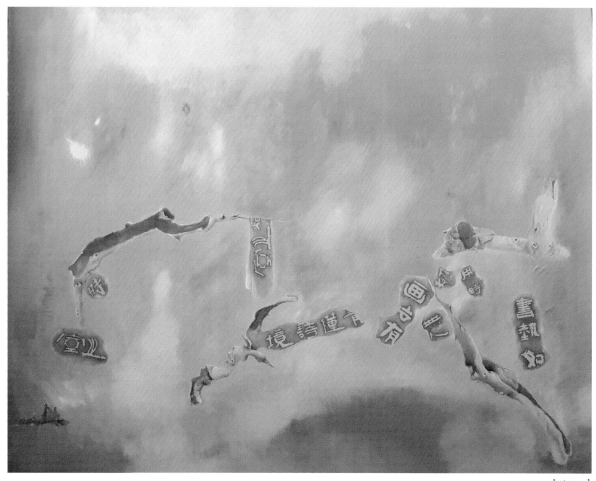

추상 100호

감기 걸리던 날

며칠간 바람이 그렇게도 세차게 불더니만 결국 감기와 몸살을 앓고 말았다.

몸이야 몸살기가 있어도 시간이 지나면 곧 회복이 되겠지만 그림이 생각보다 더디고 처음 구상대로 되지 않는다. 어찌해야 하는지 매일같이 고민하고 또 고민하고 있다.

작업실 이첼 앞에 한참이나 잔뜩 몸을 움츠리고 앉아 빈 캔버스만 노려보다 돌아왔다.

잃어버린 기억의 향기 30호

그림을 어떻게 그려야 한다는 정답은 있을 수 없다. 그림 그것은 참으로 알다가도 모를 일이다. 이젠 무엇인가 알 것 같다가도 어느 순간에는 아닌 것 같고 마치 보이지 않은 형상을 쫓는 기분이다. 아니 그것은 신기루다. 그러니 자신을 만족시키는 그림 하나 갖기 위해서는 평생을 다 받쳐도 부족하리라.

잃어버린 기억의 향기 30호

사월의 문턱에서

아프다.
몸이
또 몸이 아프기 시작한다.
몸이 아프기 시작한 게 28년 전이다.
이젠 그만 아프고 싶다.

실컷 아파봤으므로.
걷고 싶다.

지구라는 땅 위를 당당히 두 발로 힘차게
걷고 싶다.

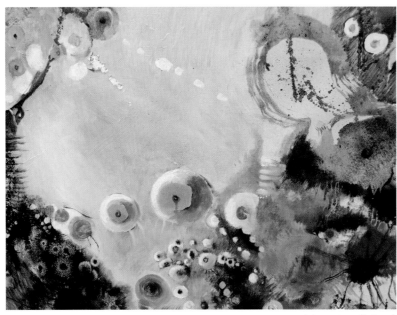

잃어버린 기억의 향기 30호

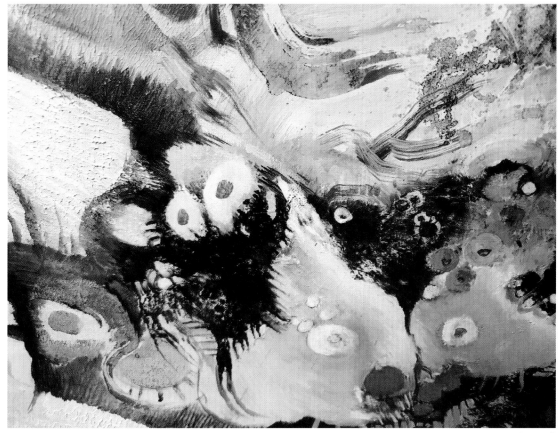

잃어버린 기억의 향기 30호

진실이 통하지 않는 세상

그림들이 너무 현란하고, 온갖 화려한 색으로 치장하고, 순간의 자극적이고 즉흥적인 요소들로 가득한 지금의 그림들이, 또 그런 그림들을 좋아하는 이 세상의 안목이 그저 안타깝고 그것을 인정하지 못하고 제도 밖에서 한숨 짓는 내가 이렇게 싫을 수가 없다.

오늘같이 비 오는 날, 창도 없고 햇살도 없는 어둡고 묵묵한 고독의 산실에서 친구와 함께 커피 한 잔 마시는 즐거움은 언제쯤 허락되려나. 봄비가 소리 없이 내린다. 기왕이면 좀 더 대지가 촉촉이 적시도록 내렸으면 하지만 기대는 하지 않는 것이 옳을 듯하다.

미술실 밖으로 보이는 청구하이츠아파트 주변 언덕에 개나리, 이팝나무, 벚꽃들이 이제 막 생기가 넘쳐나고 고운 빛깔로 갈아입은 크고 작은 나무들과 잘 어울려 마치 잔잔한 산수화 한 폭을 보는 것 같다. 이런 분위기가 좋아, 이 한가로움이 좋아 오늘은 벌써 커피를 석 잔째 손에 들고 있다.

어제 작업실에서 추상화에 대한 깊은 상념으로 간밤에 밤잠을 충분히 설치게 하였다.
잊었던 지난 추상화로의 귀환, 그리고 수많은 몽상의 파편들, 그 그리운 조각들을 떠올리며 잠을 쉽게 이룰 수 없었다. 잊고자 발버둥 쳤던 옛 기억의 잔상들을 하나, 둘 떠올리며 앞으로 내가 나아가야 할 방향을 곰곰이 되새기며 잠 못 이루는 밤은 계속되었다.

한동안 잊고 지냈던 것들, 잊으려고 그렇게 애썼던 것들,
가슴 깊이 묻힌 줄로만 알았는데 무심코 떠오른 옛 기억들로 생각을 어지럽힌다.

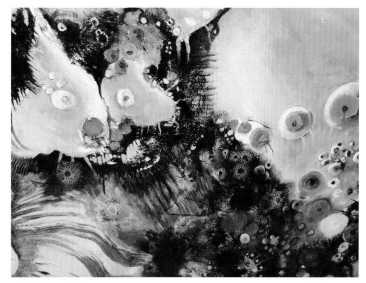

결코, 구상과 추상이 함께
공존할 수 없음을 잘 알기에
나는 그만 가던 길을 멈추고
잠시 혼란에 빠지고 만다.

그렇다. 풍경화를 그리면서
짬짬이 추상에 대한 그리운 향
수를 떠올리며 결국 나는 어디
로 가야 올바른 길일까 라는
질문을 자신에게 끝없이 되뇌
었다.

덕분에 잊고 지냈던 그 옛날
추상 작품으로 그렸던 " 잃어
버린 기억의 향기"라는 작품이
생각난다.

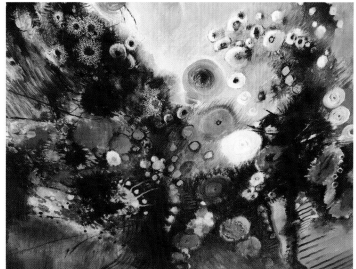

잃어버린 기억의 향기 30호

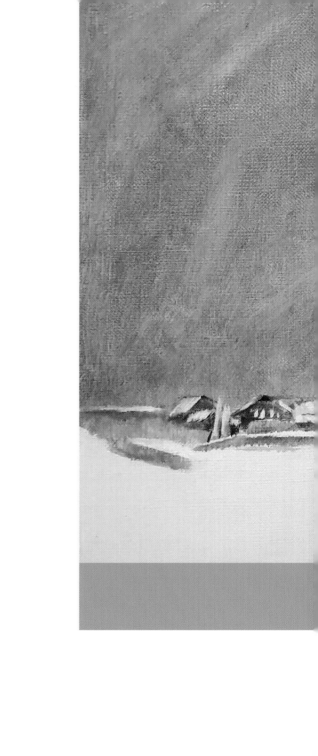

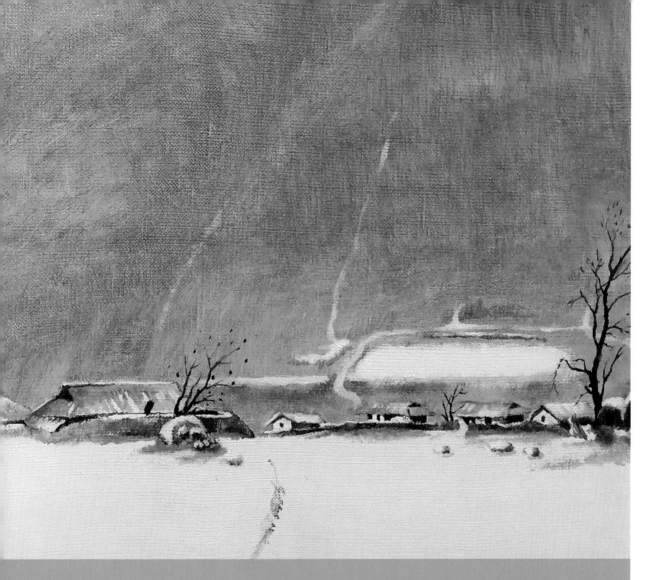

Ⅴ. 그리운 것들

그리움

언제나 고마운 이
가슴 시리도록 뭉쿨하고
생각하면 그립고 생각하면 생각나고
그래서 더욱 그리운 이
맘속의 근심 덜고
맑은 공기 깊이 들이쉬어
온 대지의 기를 온몸으로 감싸
부디 바라건 데 근심 덜어내고 기쁘게 살으소서.

그것이 축복이고
그것이 우리의 사명이고
그렇게 기쁘게 살아가야 함을
언제나 가슴 깊이 새기소서.
기쁜 것만 보려 하지 말고
어둠도 봐야 하고 슬픔도 봐야 함을 부디 헤아려
그것은 어둠 뒤에 밝음이 함께하고
슬픔 뒤에 기쁨이 함께 있으니

이 둘은 언제나 하나임을 부디 아소서.

그래서 슬픔도 결국은 우리가 안아야 하고
그것을 어루만져 다독이고
이젠 내게 더 이상의 무서움도 슬픔도 없음이니
지난 고통이 나를 더욱 성숙케 했고 나를 키웠으니
어찌 그 고통을 탓 하리오.
이렇듯 쉬이 얻어진 것이 없으니
이 세상 진하게 공평하지 아니한가.

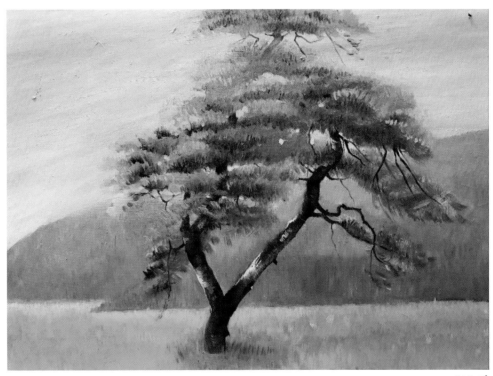

소나무 8호

안개 속에

어제는 안개가 온 대지에 자욱하게 차 세상이 실루엣 속에 갇혔다.

언제나 시월이면 봉화 가는 출근길은 안개가 자욱 피어오르니 그 안개 속을 헤집고 출근하는 모습이 벌써 그립다.

안개는 세상의 허물을 묻고 내 안에 있는 잡다한 허상을 묻고 그래서 잠깐이지만 몽상으로 하루를 연다. 안개가 그치면 언제나처럼 가식으로 치장한 세상의 실체가 모습을 드러내고 우리 는 또다시 일상에서 쳇바퀴를 돌고 그래서 가끔 안개가 끼는 날이 그립나 보다.

며칠 전 늦도록 옛 동료들을 만났다. 한결같은 그들의 모습에서 묵은 친구의 그리움을 떠 올린다. 세월이 제법 흘렀는데도 여전한 그 모습들이 낯설지 않고 편안함이 좋았다. 그래서 묵은 것이 좋은가보다.

추석
고향
부모 형제
그리고 하고픈 낚시
서남쪽의 쪽빛 바다-그 푸르름
얼마 전 병원에 다녀와서 많이 힘들었던 일
대구 화방에 들려 화구들을 골라 챙겼다

가을은 어느덧 갈빛으로 익어간다.

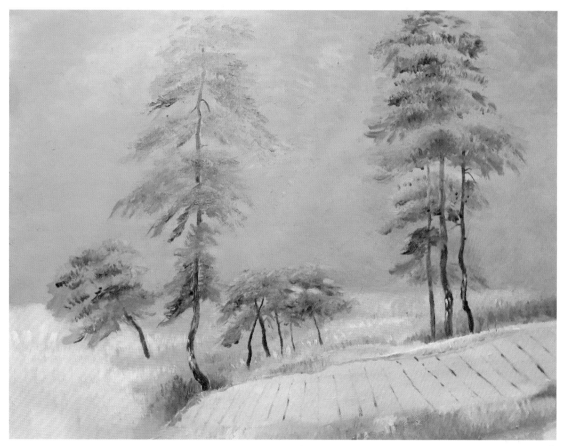

안개 머금은 6호

눈발이 날리는 날

휴일 아침 봉화는 간간이 눈발이 하얀 캔버스에 흩뿌리고, 손이 시려 두 손을 비벼대며 어렵게 한 점을 그렸다. 주변에는 한참 버들강아지가 물이 오르고 건너 밭둑에는 노란 산수유꽃이 금방이라도 필 것처럼 노란 꽃망울이 맺혔다.

봉화하면 어느 곳보다 결혼 전 이십 대에 봉화 춘양 서벽중학교 근무 시절이 떠오른다.

그곳에는 아련한 가슴 시린 그리움이 있다.

언제나 손때가 가시지 않은 시골아이들,

그 순박한 얼굴, 겨울이면 아이들 손등이 터져 피가 나고, 반 여자아이 양말 사이로 엄지발가락이 삐죽 나와 그것이 그렇게 서럽던 곳,

그럼에도 언제나 해맑은 웃음들,

순수하여 서럽도록 맑은 까만 눈동자들,

백지장처럼 하얀 그들의 영혼,

그리고 일자형 여섯 교사분이 사는 교원사택, 사택의 긴 마룻바닥, 그 삐걱거리는 소리, 겨울이면 직접 산에 가서 땔감을 구해 군불을 지피던 순간들, 그 매콤하고 잔인한 솔잎이 타는 연기로 눈물이 범벅이 되고, 태풍으로 사택의 지붕이 날아가 교실 바닥에서 이불을 둘둘 말아 새우잠을 자던 곳,

사택 방향에서 바라본 이 층 맨 끝 미술실, 밤마다 미술실의 고요하고 적막함이 좋아 삼 년 동안 밤 열두 시까지 미술실에서 작업을 하였는데, 깊은 밤 불빛 하나 없는 온통 칠흑 같은 침묵

의 창공은 오직 별빛을 보고 진한 블랙커피를 마시던 그 시린 추억은 지금껏 살아오면서 가장 귀한 추억이다.

사택 뒤에 작은 웅덩이는 언제나 저녁 먹고 나면 나만의 산책 장소였고 그 웅덩이 둑에 올라서면 한적한 시골 정경이 그렇게나 좋았다.

두내. 애당. 도심. 금정. 우구치리

모두가 가슴에 고이 묻어둔 그리움이고 추억이고 전설이다.

오늘따라 그 그리운 기억의 편린(片鱗)들이 새록새록 소환된다.

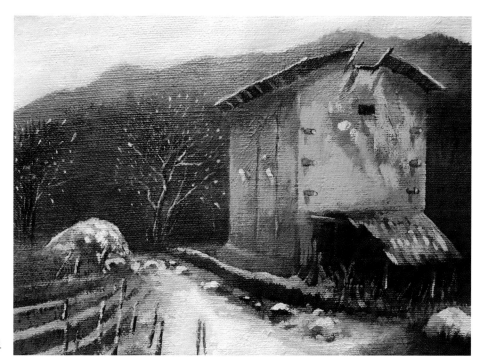

눈이 내리고 4호

친구여

나의 친구!
삶이 그리도 힘들 때
가슴 시린 저녁노을을 보시게.
이 벅차도록 경이로운 세상에 태어났음을
어찌 감사하지 않을 수 있겠는가!

아름다운 이 자연을 공유하고 사는 이치를 깨달아 맘에서부터 진한 커피향과, 저녁 노을을 함께 소유하고, 밤하늘의 은하수와 수많은 별들의 주인이 되어 그것을 즐기며 소리 없이 그리고 묵묵히 흐르는 깊은 강가에 서서 그 깊은 속까지도 사랑하고, 그렇게 살면 좋으련만.

그렇게 살기 위해서는 작은 버림의 미학을 알 수만 있다면, 거기에 모든 해답이 있는데 사람은 그것이 그리도 어려워 아직 답을 찾지 못하고 깜깜한 들길을 헤매는지,

두 주먹 불끈 쥐고 일어서시게.

두 눈에 힘을 주어 주변을 보시게.

늘푸른 소나무 8호

내 고향 쪽빛을 닮은 곳

언제나 기다려지는 토요일 그리고 일요일은 간절한 기다림의 소망이다. 이번 주는 단양 적성면에 있는 금수산 아랫마을을 찾아 산 아래 옹기종기 모여 사는 마을 봄 정경을 담아보려 한다.

사람 사는 냄새가 언제나 그윽한 곳, 나지막한 언덕에 자리 잡은 보금자리에 해맑고 수줍은 목련이 있고, 아름드리나무가 나목이 되어 그 적나라함을 드러내어 뽐내고 있는 그곳은 언제 보아도 내 고향 쪽빛 바다에서 바라본 그윽한 그리움과 비슷하여 좋다.

가난과 세속의 찌든 때가 여기저기 배어있고 나이 지긋한 노부부가 스산하게 황토의 낡은 슬레트 집을 한결같이 지키고 있다. 오가는 사람은 없지만 언제나 기다림의 미학이 있고 거의 모든 집에는 멍멍이의 서러운 울음만이 고요한 메아리를 대신 하는 곳, 그곳에는 정녕 사람 지극한 냄새가 있다.

어렵사리 어설프게 그린 그림이라도 선보일 친구가 있어 여간 행복했는데, 이젠 그 졸작을 슬프게 자랑할 친구가 없어 그립다.

온 세상 들녘에 봄기운이 완연하니 벌써 가슴이 설렌다. 온 사방이 다 그림이고 발길 닿아 찾아가는 곳마다 아름다움으로 출렁인다. 이 벅찬 봄을 가슴 열고 깊은 호흡으로 맞는다.

완연한 봄기운이 우리 몸 깊숙이 스며들어 봄 향기가 가득하길 소망하며 그간의 지친 육체를 이끌고 월요일에는 대구 가톨릭 병원에서 정기검진을 받는다. 이 세상에 나와 몹쓸 병을 얻었으니 내가 당연히 감내해야 할 일이지만 언제나 몸서리치게 두렵고 그것이 그렇게나 싫다.

봉화 두음리 풍경

자연이 우리에게

다시 한 주가 시작된다.

매일 새로워져 어제보다는 좀 더 성숙하고 보람 있는 한주가 되고 오늘이 되길 소원한다.

두려운 마음으로 교직에 몸담은 지 벌써 이십 년이 지나고 있다.

돌이켜보면 짧지 않은 세월이었고 실로 많은 우여곡절이 있었다.

이십 년이 지난 오늘에서야 아이들을 기르친다는 것을 조금은 알 것 같다. 수많은 시행착오도 있었고 스스로 잘한 일이라고 우쭐대는 어리석음도 있었지만 이젠 새삼 가르친다는 그 참됨 의미를 알 것 같다. 돌이켜 보면 그 수많은 세월을 진실하지 못한 모순으로 위장된 채 많은 오류를 범했음을 깊이 절감하며 새로운 의식으로 아이들의 미래에 작은 밀알이 되고자 한다.

이틀간의 연휴는 뜻있게 보냈다.

세 점의 작품을 만들어 잠시 전에 작업실에서 한참을 행복한 마음으로 들여다보았다.

먹지 않아도 충분히 행복하고 무엇인가 가슴 깊은 곳에서 알 수 없는 무엇인가가 용솟음친다. 그것은 삶의 희열이고 충분한 충만함으로 새로운 내일을 기약하게 한다.

언제나 보는 자연이지만 봄의 절정에서 본 자연은 새삼 자연의 새로운 이면을 보여 준다. 자연에서 우리네 인생을 보고, 우리가 사는 이치를 배우고 우리 자신도 그 일부가 되고 이미 그 일부임을 보았다.

뽈 고갱의 위대한 작품에 '우리는 어디서 와서 어디로 가는 가' 가 있다.

아마 그 끝은 우리는 자연에서 왔으며 끝내는 다시 생명의 원천인 자연으로 다시 회귀하는

것이 아닌가 한다.

그 자연이라는 것은 무릇 눈에 보이는 자연만이 아니다.

나의 영원한 과제는 그 너머에 있다.

바로 초자연적인 것이다. 그곳에 그분이 있고 우리가 그렇게 염원하는 근본적인 의문이 모두 거기에 있음을 안다.

모두가 자연이고 그 안에 삼라만상이 있고 그 모두를 아우라는 초자연에 있다.

내가 그것을 보았고 느꼈고 알았음은 내 생애 최고의 선물이다.

다만 내게 주어진 인간의 언어로 그것을 말할 수 없음을 개탄하고 아쉬워 하지만 그것 또한 그 초자연의 섭리라 생각한다.

그러기에

우리는 오늘을 열심히 살아야 하고

좀 더 행복해져야 하고

더 많이 웃으며

더 많이 사랑하며

음식은 더욱 맛있게 먹어야 하고

잠 또한 매우 행복이 넘치도록 행복한 미소로 쿨쿨 자야 하고, 좀 더 많은 땀을 흘리되 남을 위해 흘려야 하고, 자기 자식에게는 자신의 살점을 기꺼이 내주어야 하고, 남을 비방하지 말고, 남의 허물을 기꺼이 감싸주고, 내 주변을 언제나 말고 깨끗이 하는 청결에 힘 기울려야 하고, 아이들에게 진실한 참된 것을 가르쳐야 하는 이유가 다 거기에 있다.

우리가 인간으로 태어났음을 하루에 한 번씩은 깊이 감사하고 또 감사하고 언제나 어디서나 인간으로 태어나 인간으로 살다가 인간으로 죽어감을 감사해야 한다.

그러므로 우리는 인간이고 인간이어야 한다.

병풍처럼 8호

친구를 떠나 보내며

나의 친구 내 가장 소중한 나의 벗이여.
그리운 나의 친구를 떠나보내고
저는 홀로 그렇게 서럽도록 울부짖었습니다
왜 그렇게 서럽던지
세상을 원망도 했더이다.
사실 죽어야 할 사람은 나라고 생각 했었는데...

마지막 내게 했던 말이 아직도 귓전을 울립니다.
"열심히 살아 달라, 내 몫까지 열심히 살아 달라"
차마 그 앞에서는 눈물을 보일 수가 없었습니다.
열심히 사는 것이 무엇인지
어떻게 사는 것이 열심히 사는 것인지
잘 모르겠습니다.
그저 미련하게 하루하루 최선을 다할 뿐.

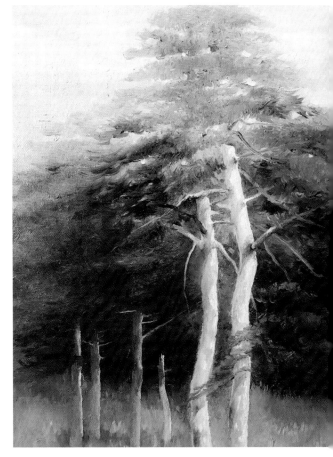

소나무 이미지

내가 흔들릴 때

내가 바람에 흔들릴 때
항상 거기에 친구가 있었다.
그는 멀리 있다.
그래서 늘 맘속에서만 그리워한다.
황량한 이곳에서 그리워할 친구가 없었다면
나는 끝없는 나락에 빠졌을 것이다.
그래서 언제나 고맙고 그립다.
정작 고마워도 한 번도 고맙다는 말은 하지 못했다.
그가 나의 친구라는 사실이 나는 여간 즐겁지가 않다
언제나 가슴 한구석이 시리다.

정물 3호-3

웃음

그들은 모른다.
오래전 나는 이미 웃음을 잃어버렸다는 사실을
이젠
그 잃어버린 웃음을 찾으려 한다.

나는 언제나 행복하다.
제주의 푸른 바다를 보면서도 속으로 울부짖었다. 그래 내가 살아있어 이 아름다운 바다를 보는구나.
아름다운 풍경을 볼 수 있음은 내가 살아있음을 온몸으로 실감하는 것이다.

나는 아직 살아있다.
그래서 매일 매일 행복하고 그것이 서럽도록 소중하고 그래서 웃음 짓는다.
나의 웃음이 계속되기를 나의 영혼이 갈망하고 또 갈망한다.
떨쳐버려라.
온몸 구석구석에 스며있는 근심과 번뇌를
그리하여 일어서라.
아직 할 일이 많고 건강한 몸을 지녔으니 무엇이 그리 걱정인가.

눈만 감으면 제주의 푸른 바다와 비, 그리고 바람

또 그리움들이 눈물겹게 뚝뚝 떨어진다.

여행의 온기가 아직 가시지도 않았는데 여행 후유증은 혹시 오지 않았는지 귀한 시간 친구들과 함께할 수 있어 너무 행복했다.

여행 사진을 정리하다 문득문득 떠오르는 잔상들이 입가에 미소 짓게 한다. 우리 언제까지나 이렇게 함께하기를 간절히 염원한다. 사심도 없고 이기심이나 질투도 없고 이렇게 그저 서로 바라볼 수만 있다만 그것으로도 충분히 행복하지 않겠는가.

오늘 작업실에 왔는데 아직 붓을 들지 못했다. 제주의 여운이 채 가시지 않은 까닭이다. 다시 일상에 충실해야겠다.

코스모스 하늘을 날다15호

친구여, 가을이 익어가네

친구여! 어느덧 찬란했던 우리 인생도 이젠 저물어가는 가을이 되었네.

꽃피는 봄, 꽃다운 청춘 그 뜨거움은 다 어디로 가고 앙상한 나목처럼 늘어진 두 어깨가 그저 안쓰럽네.

돌아보면 험난했던 세월, 친구는 어떻게 살아왔는가. 모진 세파에 육신은 여기저기 고장 나고 주변의 벗님들도 하나 둘씩 단풍이 들어 낙엽처럼 시들어 생기를 잃어가고 있어 여간 안쓰럽지가 않네.

그래도 우리는 다행히 잘 견디고 여기까지 잘살아 왔으니 이제는 세속에 얽매인 삶 내려놓고 잃어버린 우리 인생 새롭게 찾아 남은 세월 이제 후회 없이 살아봄이 어떤가.

한 많은 이 세상 어느 날 속절없이 떠날 때 훌훌 빈손으로 깃털처럼 가볍게 갈 수 있게 돈도 명예도 사랑도 미움도 다 내려놓고 홀연히 가세. 행여 가슴에 묻어둔 아픔이나 미련이 있거든 다 떨치고 가는 길에 네가 있어 행복했었다고 한마디 남기고 가시게.

정녕 가을이 무르익어가네.

젊은 날 그렇게도 벌거벗은 나목을 좋아했던 그 계절이 성큼성큼 오고 있음이야. 거추장스럽던 옷깃은 다 헐벗고 오로지 참된 모습으로 홀로 서 있던 나목 앞에서 그렇게 우두커니 긴 시간 속에서 참된 무언가를 찾고자 했었고, 삶이란 도대체 무엇인가를 골몰히 탐닉했었던 그 나목의 계절이 왔음을 조용히 음미하며 그 나목 앞에서 참된 진실하나 줍기를 기대해 보네.

온 신경과 온 신념으로 나목 앞에서
조용히 숨죽여 속삭여 본다. 내게 진실
하나 얘기해달라고, 인생의 뒤안길에서
큰 깨달음 하나 얻게 해 달라고, 그리하
여 좀 더 맹렬하고 열렬히 불꽃처럼 살
게 해 달라고, 남은 마지막 에너지 한 방
울까지 다 쏟아붓게 해 달라고, 마지막
날에 가쁜 숨 한 번 크게 쉬고 자신에게
참 애썼다 위로하고 홀연히 갈 수 있게
해 달라고.

모과와 나비

밤하늘을 바라보다

언제고 여름 밤하늘을 무심한 시선으로 바라보기를 권한다.
하늘은 언제나 청명하고 별은 빛난다.
이 세상의 아름다움은 밤하늘에 응축된 듯싶다.

언제나 밤하늘은 그곳에 있는데 다만 사람들이 하늘을 보지 않을 뿐.
나의 작은 웃음이 세상을 조금이라도 밝게 한다면
그렇게 할 수만 있다면 참 좋겠다.

정물 6호

사실 나는 언제나 웃는다.
아침에 일어나 내가 살아있음을 감사하며 웃고
밤에 잠자리에 들어서는 아직 내가 살아있음을
감사하며 웃고 밤하늘을 바라보며 활짝 웃는다.
웃을 수 있어 나는 행복하다.

정물 10호

언제나 그 자리에

어제는 오전에 날씨가 흐려서 햇볕이 나지 않아 그림을 미루고 부득이 유일한 취미인 낚시를 즐기고 오후에는 장수에서 시골 풍경을 담았다.

논에는 농부들이 모내기 준비를 위한 논에 물 대기가 한창이었고 무엇을 심을지 알 수 없는 비닐하우스 작업으로 분주하였다. 소박한 사람들의 일상에서 행복한 삶의 솔직함과 진실함이 배어있어 좋았다.

저녁을 먹고 여느 때와 마찬가지로 서천 둔치를 거닐 다 문득 하늘을 보았다.

저녁놀이 그토록 아름다울 수 있다는 사실에 한 번 놀랐고 어느 순간 밤하늘의 맑은 청명이 그리도 아름다움에 다시 한번 놀랐다.

별들이 촘촘히 하늘에 박혀있고 유난히 북두칠성이 빛을 발하고 있었다. 아마 전날 세찬 비바람에 하늘은 그토록 고운 빛깔을 보였나 보다.

우리는 살면서 하늘 보는 걸 소홀히 한다.

그것은 언제나 거기에 있고 사람들이 일상에 바빠 그것을 보지 못할 뿐 태초부터 거기에 언제나 묵묵히 있다.

아침 출근길에 시동을 켜고 운전대를 잡는 순간 깜짝 놀랐다.

그것은 운전대 위에 민들레 홀씨 같은, 정확히는 그것의 이름은 모르겠지만, 아무튼 분명 홀씨가 앙증맞게 운전대 위에 점잖게 앉아 있는 것이 아니겠는가.

그 귀엽고 깜찍함에 한참을 들여 바라보았다.

우리는 이 세상에 나와 무슨 홀씨를 남겼는가, 그것이 이 세상에 아주 작은 등불이라도 되길 바래 본다.

어버이날인데 멀리 있는 노부모가 오늘따라 사무치게 그립다.

정물 4호

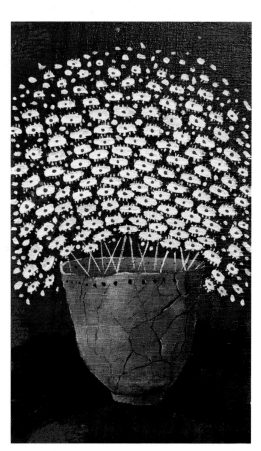

정물 4호

휴가

이번 방학에는 참으로 열심히 살았다.

날씨는 왜 그리도 더운 지 마치 내 인내심을 시험하고 자신과의 끝없는 싸움이었다고나 할까. 토요일과 휴일에는 죽령 옛길 가는 길목에서 더위와 싸우고 결국 두 점을 그려 지독한 나를 확인했다. 살갗은 타들어 가고 등줄기에서 땀이 흥건히 흐르고 바지는 땀으로 범벅이었다.

이번 방학은 너무도 내겐 뜻있는 휴가였다.

미술실 화분에 물을 넉넉히 주며 생각해 보니 이놈들은 그저 물만 주면 알아서 잘 살아 그나마 다행이다. 그동안 미술실 이곳저곳 밀린 청소를 마치고 고향 갈 채비를 서두른다.

내일 이른 아침에 드디어 고향에 가는 것이다. 그간 어머니는 또 얼마나 쇠하셨는지 내 불효가 밉다. 고향 갈 때마다 어머니는 점점 늙어 가시고 그래서 더욱 안쓰럽다.

창가에 매미 한 마리가 몇 시간 째 서럽게 울어 짓는다. 저놈은 마치 이 더위를 즐기는 것 같다. 어떤 때는 길게 울다가 어떤 때는 리듬을 타는 것 같기도 하고 또 들어보면 마냥 울기만 하는 것 같다. 아마 이 더위가 가기 전 실컷 울며 울다 지치면 그렇게 가겠지. 저 죽을 것을 예측이라도 하는 것처럼 살아있는 동안 실컷 울어대며 마지막 가는 길을 아쉬워하는지도 모를 일이다.

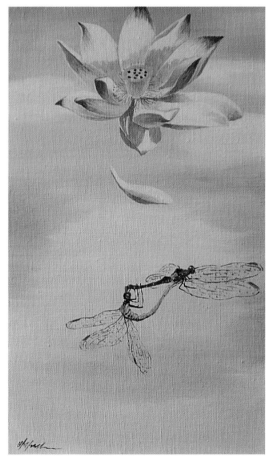

축상 15호

축상 15호

가을이 오면

아침저녁으로 부는 바람이 가을이 오고 있음을 실감하게 한다.

날씨 탓인지, 변하는 계절 탓인지, 요즘 깊은 사색에 잠길 때가 많다. 깊어가는 가을처럼 사람들의 사고에도 깊은 통찰의 사색이 풍성해지길 기대해 본다.

좀 더 생을 음미하고

그래서 생을 찬미하고

우리의 영혼이 풍성으로 가득 넘치어

그 고귀함이 그늘진 곳에 따뜻한 손길이 온기 되어 미치길 기대해 본다.

일상 속에서 하나하나 작은 것에서 큰 것에 이르기까지 온기를 필요로 하는 것이 어디 한 둘이겠는가 내 작은 손길로 변화에 기여(寄與)할 수 있다면 그것은 분명 큰 기쁨이겠다.

빈 마음으로 세상을 보면 세상이 보이고 고요한 숨결로 만물을 대하면 소나무 사이로 이리 뛰고 저리 뛰는 다람쥐도 나를 경계하지 않는 것을 보았다. 내 안에 이 고요를 꺼내어 맑은 죽계호에 명경(明鏡)처럼 씻고 싶다.

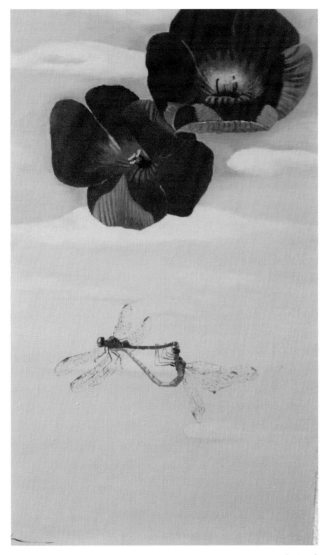

촉상 15호

친구를 위한 묵상

오늘은 좀 더 겸손해야겠다.

어제보다 더욱 나를 낮추고 숨죽이며 사는 하루가 되길 소망한다.

오늘은 나의 친구가 나보다 먼저 간 날이다.

생의 끝자락에서 그렇게 살고자 했는데, 그렇게 몸부림쳤는데 끝내는 먼저 갔다.

남겨진 이들에게 움푹 들어간 그 선한 두 눈으로 나의 두 손을 잡고 나 대신 자기 몫까지 열심히 살아 줄 것을 당부하였다. 홀로 남겨진 아내와 자식들을 뒤로하고 그는 그렇게 떠났다. 떠나면서 내가 온전치 못한 몸으로 살아갈 것을 걱정하며 힘든 고행을 감내할 나를 그는 진정 위했다.

오늘은 죽어간 이들을 위해 잠시 묵상하고 비린 것을 멀리하고 그들의 아름다운 영혼을 위해 빌어본다. 우리가 두 손 모아 진실하게 빌지 않아도 이미 하늘에 계시는 거룩한 분은 우리의 마음을 벌써 헤아리지만 그래도 나의 주께 하소연이라도 해봐야겠다.

살아있는 모든 생물에게 깊은 찬사를 보내고 경의(敬意)를 보내고, 우리는 살아있는 동안 살아있음을 온몸으로 즐기며 또한 그것을 크게 받아들여 우리가 대지 위에 두 발로 당당히 서서 온 세상을 호령할 수 있음은 참으로 귀한 것이 아닌가.

시간이 허락하면 스님들이 깊은 산속에서 생의 의미를 되새기며 쓴 그 절절한 사연들을 듣고 싶은데 우선은 물감칠 해야 하는 것이 먼저라 잠시 미루고 있다.

살아있는 모든 것들과 살고자 하는 모든 것들에게 신의 가호가 있길 빌며, 살아있는 우리의 웃음이 저 하늘에 메아리치고, 땅속 깊은 곳 어두운 골짜기에 스며들어 우리가 얼마나 행복하고, 즐거운지 두 팔을 한껏 벌려 하늘 높이 웃음꽃을 피워본다.

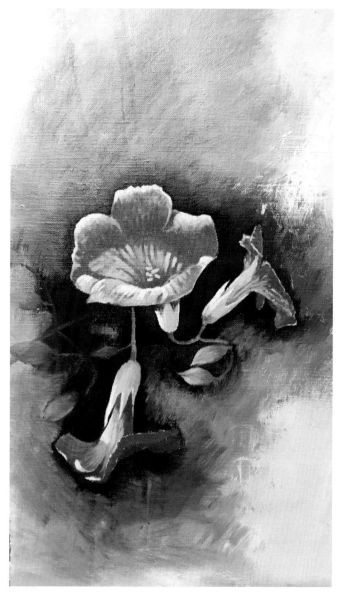

능소화 10호

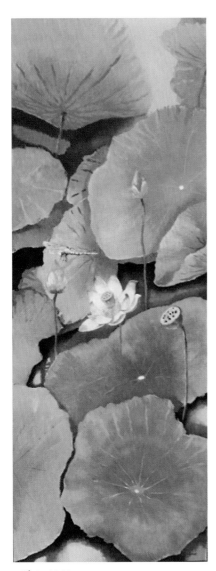

연꽃 35 × 120

연꽃을 그리며

오늘은 비 예보가 있다.

이렇듯 비가 오기 직전이나 비 오는 날이면 넘치는 활력을 실감한다.

새벽에 억수같이 쏟아지는 빗소리에 잠을 깨고 그렇게 아침을 맞았다. 왜 그다지도 비를 좋아하는지 왜 그토록 물을 좋아하는지 나를 알 수가 없다.

어제는 안동에서 연꽃을 스케치한 것을 밑그림으로 하여 새 그림을 시작하고 오늘은 그것을 완성하고자 한다. 완성 후에는 작은 연꽃 소품을 다시 그리는 것이 오늘의 할 일이다. 연꽃은 탁한 물속에서 고고한 자태를 뿜어낸다. 오염되고 사람들이 불결하게 여기는 그곳에 그 고운 자태를 드러내는 것이다.

그런 연꽃이고 싶다. 세상으로부터 버림받은 곳에서, 세상으로부터 잊혀진 곳에서, 세상의 그늘에서 고고하게 살아있는 그런 연꽃이고 싶다. 그는 자신을 위해서 꽃을 피우기보다 오직 관조자에게 향하는 그리움으로 향기를 품는다. 그 향기는 멀리멀리 이방인의 마음을 그리워하게 하고 그리움이 되어 사람들의 마음을 자극한다. 그것은 삶이고, 그것은 살아있음이고, 진정으로 사는 것이 무엇인지 묻는다.

어떤 이는 평생 죽어 있는 것처럼 고요한 소리를 내고, 어떤 이는 자신을 들어내는 것을 평생의 숙원인 것처럼 큰소리를 내고, 어떤 이는 남과 더불어 함께 소리를 내는 것을 좋아하고, 또 어떤 이는 그저 스스로 소리를 낸다. 그런가 하면 어떤 이는 자기가 여기 있다는 사실만으로 최소한의 소리로 자신이 여기 있음을 알리는 것이다.

연꽃을 그리며 연꽃과 많은 얘기를 하였다.

차라리 그 연꽃이고 싶다.

아니 연꽃이 되기를 소망한다.

확인은 못 하였지만 아마 그 연꽃은 향기가 없을지도 모른다.

끝내 향기를 뿜어내는 것을 잊었을지 모를 일이다.

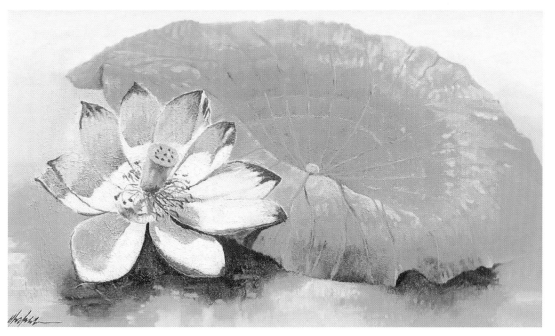

연꽃6호

마음의 정경

조금 전 두 번째 연꽃 완성을 보았다. 처음의 것보다 맘에 들어서 여간 좋다.

어제는 학가산 아래에 살고 계시는 북절골 할머니 집을 찾았다. 출발 전에 삼겹살을 조금 샀는데 정육점 주인의 따뜻한 배려로 엄청 많은 양을 얻어 즐겁게 할머니 집을 찾았다. 언제나 그렇듯 침침한 시력으로 나를 못 알아보고 한참을 위아래로 흘어보는 모습이 예전과 같았다.

얼마 전 서울에서 사는 하나뿐인 아들이 고향에 잠시 다녀간 사실을 그렇게나 내게 자랑하였다. 추석에 온다는 기별을 하고 간 모양인데 그것도 몇 번이나 자랑을 한다.부모와 자식의 정은 인간 세상에서 아마 첫째가는 정이 아닌가 생각된다.

할머니 집주변으로 호박이며 옥수수 등이 탐스럽게 자라고 있었고 여전히 콩물 한 그릇으로 후한 대접을 받았다. 아마 할머니의 전부는 그 콩물인 듯한데 벌써 몇 번이고 염치없이 본의 아니게 콩물을 얻어먹어 내 허기를 달래었으니 참으로 그 할머니에 대한 빚은 크다 하겠다.

할머니 집의 소담스런 정경을 하나 가득 화폭에 담고, 예천 보문사에 들러 아름드리 서 있는 소나무들을 담았다. 산골이라 오가는 사람의 인적이 없어 그저 한가롭고 넉넉한 시간을 오후 늦게 동안 혼자 즐겼다.

작품 완성을 목전에 두고 갑자기 소나기가 퍼붓자 황급히 비를 피해 차 안에서 음악을 들었다. 산사에서 소나기와 함께한 음악은 충분한 감동이었다. 소나기가 그치자 다시 붓질을 하고 즐거이 집으로 향했다. 이렇듯 일상은 언제나 그림과 함께 자연 속에서 함께한다. 이런 내가 즐겁고 행복하고 자신에게 여간 위안이 된 게 아니다.

자연 앞에서는 그저 나는 초라하고 보잘 것 없어진다. 그럴수록 자연에서 인간을 배우고 세상을 배워간다. 자연의 그 위대함을 느끼고 볼 때마다 새삼 참으로 조물주의 손길에 경탄하지 않을 수 없다. 다만 소망이 있다면 그 자연의 일부를 닮고 싶다. 자연의 한 조각이 되고 싶은 것이다.

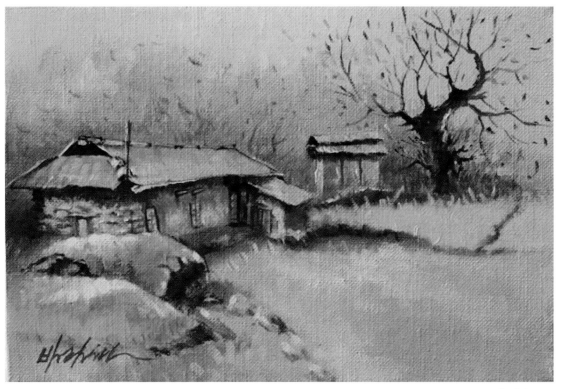

묵전골 할머니집

겨울 문턱에서

요즘은 매일같이
전에 그리다 미루어 놓은 것들을 마저 손보고 있다.
어제는 연꽃 하나 그려봤다.
겨울이 다되어 웬 연꽃이냐 하겠지만
그림이란 겨울에 여름을 그릴 수 있고
여름엔 겨울도 그릴 수 있는 것 아닌가.
난로 가스도 가득 채워 넣고 보니
겨울맞이는 다 된 것 같다.

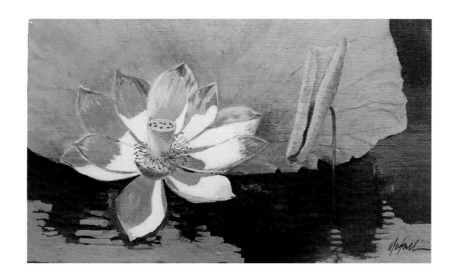

연꽃6호

나는 베드로다

요즘 건강이 좋지 않아 걱정이다.
건강관리를 잘한다고 믿었는데
그렇지가 않나 보다.

우리 아이들이 바르게 자랄 것을 믿는다.
늘 기도한다.
부디 웃으며 언제나 일상에 최선을 다하고
지금처럼 열심히 사는 것을 소망하는 것이다.

나는 베드로다.
내가 베드로인 사실을
하늘도 알고 나 자신도 잘 안다.

자화상1.

거울 앞에 서다

토요일에는 아침 여섯 시부터 오후 일곱 시까지 죽도록 그렸다.

잠깐씩 찾아오는 현기증도 붓칠을 막을 수는 없었는데 다음 날 일요일에도 의욕적으로 또 시작했으니 점심 무렵에는 체력이 고갈되어 더는 어찌지 못하고 몇 달 만에 깊은 낮잠을 잤다.

언제나처럼 그림을 그린다. 그리다 지우고 지우다 다시 그리고 수없이 방황하고 머리를 조아리며 또 무엇인가를 끝없이 찾아 갈구한다.

어쩌면, 어쩌면 우리가 살아가야 하는 길이, 살아가고 있다는 사실은 이런 연속이 아닐까도 생각해 본다. 끝없이 어떤 진리를 찾아 떠나고 또 고민하고, 이것이다 싶다가도 시간이 지나면 또 아니고 그래서 또 방황하고, 그러다 문득 그래 바로 이것이야 하면서도 끝내는 아님을 자각하고 그래서 방황하고 또 무엇인가 하다가도 또 아님을 알고 실망하고 좌절하고 그러다 또 일어서 가고, 가다 넘어지고 그러다 다시 일어나 옷깃을 여미고 다시 간다.

그렇게 넘어져 부러지고 그러다 문득 어느 날 이발하기 위해 이발소 큰 거울 앞에 앉아 자신의 얼굴을 무심한 눈빛으로 바라보는 순간 거울 속의 나와, 실제 나의 눈이 마주쳤을 때 온몸이 전율한다.

거울 속에 너무나 초췌하고 낯선 나를 보았을 때, 진정 그 모습이 자신이고 이 모습으로 사람들에게 보여줬을 것을 생각하면 온몸이 오싹해온다.

무심한 그 얼굴에서 나는 무엇인가. 사는 게 무엇이란 말인가 한 참 고개 숙여 거울 앞에 낯선 자신을 애써 외면해 본다.

그러나 진실로 나는 나의 혼신으로 젊은 날을 보냈음을 나는 그것만으로도 이 세상을 기꺼이

헛되게 살지 않았음을, 내 인생을 진실로 낭비
하지 않았음을 나 자신에게 변론해 본다.

자화상 3

미술실에서

유난히 눈썹이 짙었었는데 벌써 누 눈썹에는 하얀 서리가 내려앉았고
총명했던 기억은 이젠 가물가물해지고 그만 총기(聰氣)를 잃었다.
세월의 뒤안길에서 지나온 시간 들을 돌아보니 그저 한숨과 아쉬움으로 가득하다.

빈손으로 왔다 다시 빈손으로 가야 하는 이것이 진정 우리네 모습인가 보다.
만감이 교차하는 이 시간에도 무심한 학교 종은 그저 저 혼자 울어대고,
인생길이 어느덧 반환점을 돌고 끝을 알 수 없는 곳으로 시간은 덧없이 흐른다.

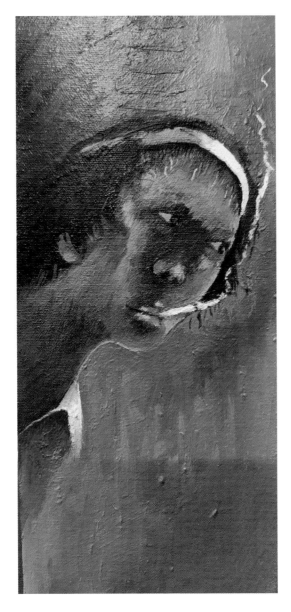

자화상2

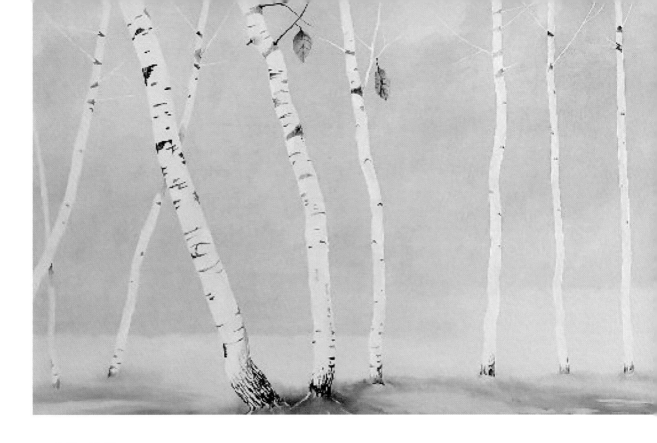

나를 위한 소고

아름드리 낙엽들은 이미 다 떨어지고 앙상한 가지들을 보고 있자니
왠지 모를 스산함과 지난 기억의 편린들이 아른거린다.

바쁘기만 한 일상 속에서 잠시 생각에 잠겨본다.
늘 쫓기듯 살아야 하고 무엇인가 해야 할 것 같고 그렇잖으면 도태될 것만 같은 생활 속에서
진정 나를 위한 시간을 가져보았는지 조용한 나를 바라본다.

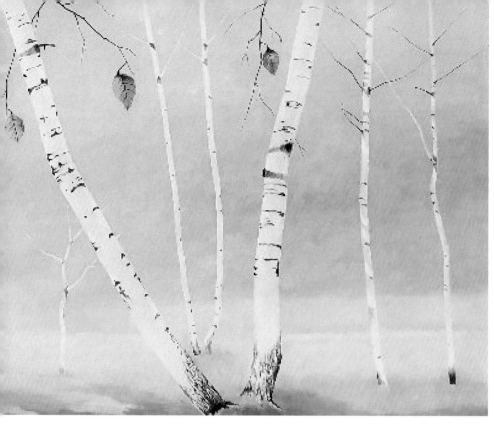

꿈꾸는 자작 120 × 35cm

온전히 나를 위해 음악을 듣고
나를 위해 책을 보고
나를 위해 산책을 하고
나를 위해 먹고
나를 위한 편안한 잠자리가 있었을까
나를 위해 여행을 떠나고
지금껏 살면서 나를 위한 보상은 한 번이라도 했는가.
자신에게 너무 가혹하게는 하지 않았는지

그 뿐

그림은 그림이어야 한다는 사실은 내겐 변함이 없다. 팔리지 않으면 어떠리, 사람들이 알아주지 않으면 어떠리, 유명하지 않으면 또 어떠리. 그림쟁이로 살면 그뿐 아니겠는가. 그렇다. 지금의 이 모습, 이대로, 이렇게 변하지 않고 언제까지나 한결같게 살면 되는 것 아니겠는가.

저 멀리 남도 끝자락 땅끝 어란진 포구에서 바다만 하염없이 바라보다 자랐던 나는 지금의 이 모습만으로도 충분히 행복하고, 내 두 눈에 비친 이 가슴 시리도록 아름다운 눈부신 자연을 그릴 수 있는 재주가 내게 있음을 감사한다. 내게 허락된 작은 재주로 그것을 그려내고 세상 사람들이 나의 그림을 하찮게 여겨도 최소한 나 스스로 그것을 진실하다 믿으며 그 진실하나 가슴에 고이 안고 살아가면 그뿐 아니겠는가.

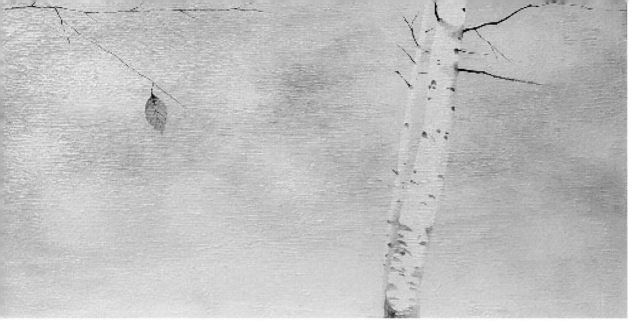

친구여
나의 친구여
내가 스스로 믿는 믿음을 저버리지 않고
내가 믿는 그 진실하나 끝까지 지켜
내가 나를 잃지 않도록 나를 세속으로부터 붙들어다오.
　나는 최소한 지금의 나를 사랑하며 지금의 내 그림을 사랑하며 조금은 아주 조금은 세상과
야합했음도 사랑하며 이 이상은 세상과 타협하지 않고 끝내 내 자존심을 지켜내며 그렇게 세상
에서 홀로 버티기를, 아니 끝내 버텨 내기를 나의 영혼과 맹세하며 이렇게 사는 것이 진실한 삶
이라고 믿는다네.

산다는 것
그것은 살아있음이고
살아있음이란 살고 있음이고
어떻게 살 것인가는 자기가 옳다는 신념으로 하나로 사는 것이다.

옛 추억을 회상하다

봄인가 싶더니 어느덧 한낮은 무더위가 한창이다.

가끔 친구들이 모임을 갖고 산행을 즐긴다는 메시지를 받고 언제나 마음은 그들과 함께한다. 비록 몸은 멀리 있지만, 옛 친구들의 얼굴이 하나씩 떠오를 때면 옛 추억의 향기 속에 조용히 그 때 그 시절을 회상하곤 한다. 지금은 모두 중년이 되었을 그리운 이들을.

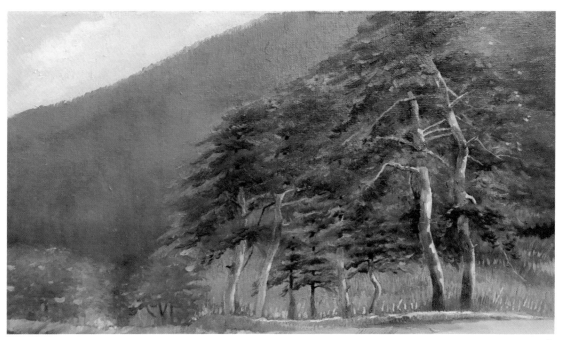

산책

감사

　작은 아이가 이번 군 휴가 5일 전에 전화로 하는 말 "아빠! 온 세상이 아름답게 보여요. 식당에 파리 수백 마리가 있는데 그것도 아름답게 보여요 하~하~하~하".
　우리는 이 세상을 그와 같은 시각으로 관조하고 하루를 설레는 마음으로 살고 평생을 고마운 마음으로 살아야 하는 것 아닐까.
　투병 중에 같은 병실 환자는 암세포가 자신의 온 육신으로 전이되어 곧 죽게 된 사람인데도 주변 사람들에게 그렇게 긍정적이고 해맑을 수가 없었다. 누가 보면 곧 퇴원할 사람처럼 늘 웃고 성격이 밝았기 때문이다. 아! 그는 현자(賢者)이다.

　누구나 한번은 살다 가는 인생이고 보면 죽음을 그렇게 겸허하게 받아들이고 사는 그 순간까지 온몸으로 살아있다는 사실을 만끽하며 어떻게 죽는 것이 최선인가에 대해 조용히 주변 사람들에게 가르침을 주었다. 죽음에 너무 마음 쓰지 말고 어떻게 살고 어떻게 살아가야 하는가를 그는 우리에게 고민하게 하였다.

　매사에 늘 감사하고
　먹을 때나 잠잘 때도 감사하고
　아름다운 경치를 보고 감사하고
　나의 미천한 재주에 감사하고
　나를 태어나게 해준 나의 조상과 부모에게 감사하고
　나와 인연이 닿는 많은 것들에 감사하고

내 눈에 보이는 살아 숨 쉬는 모든 것에 감사하고
내가 아파 내가 빨리 철들게 했음에 감사하고
아직도 내가 살아있음을 감사하고
내 아이들을 위해 아직 할 일이 있음을 감사하고
내 직장에서 아직 나를 필요함을 감사하고
이 세상에 오직 나만이 그것을 할 수 있음을 감사하고
오늘 아침에 맛있게 병어찜을 먹을 수 있었음을 감사하고
언제나처럼 아침에 일어나 내가 나를 씻을 수 있음을 감사하고
태어난 그 순간에도 감사하고 살아가는 내내 사람답게 살 수 있음을 감사하고
그러다 끝내 죽음을 맞이하게 됨도 감사해야 하고
우리는 감사하고 또 감사해야 한다.

큰아들 결혼식

보고싶다

아름다운 세상이다.

내가 이 만큼 살아보고 또 그렇게 아파봤어도 이 세상은 충분히 살아갈 가치가 있고 아름답다. 진실한 나의 바람은 이 아름다운 세상을 언제까지나 화폭에 담는 것이다.

날씨가 다시 춥다.

옷을 여러 겹 잔뜩 입고 종종걸음으로 차에 오르고 시린 손을 녹여 다시 붓을 든다. 이젠 무엇인가 알 것 같기도 하고, 아직 설익은 것 같고 방학이 저만치 흘러간 것이 아쉽기만 하다. 언제나 세상은 혹독하고 서툰 세상살이가 내겐 언제나 버겁다.

어제는 서울 사는 친구에게서 전화 한 통이 왔다.

"락선아 나 K다. 오랜만이다. 보고 싶다. 친구 Y하고 강남에서 술 한 잔 한다. 네 얘기가 나와서 보고 싶어 전화 한다"

세상에 친구처럼 그리운 단어가 또 있을까.

나는 지금 친구가 보고 싶다.

멀리 있으면 멀리 있다고 보고 싶고, 가까이 있으면 또 가까이 있다 하여 보고 싶고

작업실 난로는 지금 고장인데 오늘도 실컷 떨어야 할 것을 생각하니 이미 몸이 시리다.

소백산에서 친구들과

행복한 일탈

어제는 간만에 동료들과 당구를 즐겼다. 붓칠을 잠시 잊고 당구에만 전념했다. 한동안 치지 않아 손끝은 떨리고 큐를 드는 손이 어설폈지만 즐거운 한때였다. 저녁 먹기 전에 한 게임하고 저녁을 먹고 다시 한 게임하고 늦은 시간 지친 몸으로 집에 갔다. 하루쯤 붓칠을 멈춘다.

늦은 시간 서천 둔치의 공기는 상큼하였다.

별빛을 받아 은은히 반짝이는 벚꽃이 풍미를 더 하고 밤늦은 시간에 건강을 지키려 삼삼오오 모여 바쁘게 운동하는 이들도 보았고 묵묵히 가로등 밑에 우두커니 서서 무심한 눈빛으로 벚꽃을 바라보는 어느 노인의 뒷모습에서 서럽도록 눈부신 추억의 잔상과 스쳐 지나온 기억 넘어 그리움의 잔해들을 생각해 보았다.

한 모퉁이에는 홀로 사는 듯한 젊은 여자가 자신의 애완견을 껴안고 애써 강아지 코 가까이에 벚꽃을 들이대고 벚꽃 향기를 맡아 보라고 애쓰는 모습도 보았고 세상살이에 찌들어 술에 취한 취객이 난데없이 벚꽃을 향해 자기 혼자 고래고래 고함치는 모습도 보았다. 참 재미있는 우리 삶의 한 단면이다.

꽃이 무슨 죄가 있으리.
꽃을 피우고 열매를 맺고
향긋한 향기를 피웠을 뿐인데
그는 그렇게 살라고 태어났고 세상살이에 불평도 없이 언제나 이맘때 자신의 존재를 꽃내음으로 전하지. 어쩌다 벌이 그 향기에 취해 날아들 때면 그는 싫다 좋다 내색도 하지 않은 채 조

용히 벌이 만족하여 떠날 때까지 기다려주는 진정한 배려가 아름답다.

이런 찬란한 순간을 위하여 지난 긴 가뭄에도 목마름을 끝내 견뎌왔고, 그토록 가슴 시린 차가운 겨울에도 오직 이 순간을 위해 그는 그렇게 인내했음을 안다.

사람들은 자기들의 주관에 따라 나무를 이리저리 옮겨 심고 사람들의 잣대로 나뭇가지를 전지하고, 그러다 꽃이 피면 마치 그것이 당연한 사실이며 마땅한 것으로 받아들이고 그러다 서럽도록 눈부신 봄날에 꽃이 만개하면 세상 화풀이를 죄 없는 나무에 발길질하고 또 나무는 그것을 그렇게 묵묵히 받아들인다.

꽃 한 송이에 지극히 감사하고, 꽃향기에 감사하고 꽃향기에 취해 날아든 나비에 그 꽃을 양보할 수는 없을까.

작업실에서 문성주선생님과

다시 붓을 들다

다시 일어나 붓을 들어야겠다.
못다 한 나의 이야기를
하나하나 완성 지어야겠는데
시간은 빨리도 간다.

머리에는 주인 허락도 없이
이미 백발이 성성하고
보기에도 민망하게 백미(白眉)는
또 그렇게 나를 웃음 짓게 한다.

그렇게 당당하던 어깨는 서서히 구부정하고
총기 있던 두 눈도 이젠 옛말이다.
내 몸의 모든 감각이 둔해지고 무뎌진 것을 보니
이젠 큰 그림을 그려야 함을 지체할 수 없다.

그러나,
아직 살아있고,
아름다운 이야기 하나 꿈꿀 수 있음은
커다란 축복이다.

옛날 작업실 3.

비오는 날

빗님이 온다.
가물었던 대지를 촉촉이 적시는 충분한 양이다.
묵은 때를 씻기고 메마른 대지는 생기를 저마다
머금고 이제 새롭게 여름을 맞겠다.

봄인가 싶더니 어느덧 아이들 교복은 하복으로
바뀌고 산천의 연두 빛 고운 색은 급하게 짙은 녹
색으로 빠르게 바뀐다.

이렇듯 산천은 변하고 있는데 아직 나의 그림
은 무디기만 하다. 발 빠른 세상은 쉴 틈 없이 변
하여 본래의 모습조차 퇴색하고 서투른 내 그림
은 아직도 성에 차지 않고 서서히 세월의 뒤안길
에 머문다.

서두르지 않기로 했지만, 내 모습을 있는 그대로 언제까지나 간직하려 하지만 세상은 그런
나를 가만히 두지 않는다. 그래서일까. 비가 오는 날이면 외롭고 까닭 없이 찾아오는 그리움, 그
냥 외롭다.

왜 이토록 외로워하는지 외로움은 그냥 그 자체로 외롭다. 그것이 싫어 외로움이 싫어 묵묵
히 물감을 칠해 보지만 불현듯 찾아오는 그 끔찍한 외로움은 나를 한없는 나락으로 빠뜨린다.

며칠 전 아내에게서 " 당신이 있어 행복합니다^^ " 라던 문자 메시지도 이 외로움을 달래기엔
부족한가 보다.

수심이 깊은 날

　돌이켜 보면 긴 시간만큼이나 많은 일이 있었고 그중 제일은 생사를 오가는 묵묵한 시간이었다. 의사들은 너무 쉽게 3개월 밖에 못 산다 했고, 그래서 어느 병원에서는 강제 퇴원도 당하고, 생각해 보면 너무도 서럽고 질긴 내 생명이 한없이 서럽기만 한 날들이었다. 하지만 이젠 기적처럼 완치되어 못 다한 나의 이야기를 향해 늦었지만 한 걸음 한 걸음 나아간다.

　세상에 태어나 아름다운 그림 하나 그리는 재주가 있고 그것을 마음껏 뽐낼 수 있음은 새삼 감사하며 즐거운 일이다. 하지만 가끔은 끔찍이 외롭다. 사실 내가 가는 길이 그렇다. 언제나 홀로 하고 수십 번, 수백 번의 붓칠로 이제 되었다 하다가도 다음 날 보면 또 아니고 그러다 보면 한없이 허물어진다. 언제나 새로운 것을 찾아 이 골짜기 저 골짜기를 누벼야 하고 바람과 추위에 맞서야 한다. 하지만 무엇보다 견디기 힘든 것은 지금도 언뜻언뜻 찾아오는 그놈의 외로움이다.

　나는 언제부터인가 세상살이에 무디어졌다. 언제나 골방에 처박혀 붓칠을 하다 보니 세상 돌아가는 것에 여간 서툴지 않다. 그래도 가끔 이렇듯 나를 잊지 않고 찾아주는 친구들이 있어서 행복하다.

옛날 작업실 6.

끝이 어디인지 묻지 말고

　너무도 화창한 날씨다. 언제 그랬냐는 듯이 다시 활기를 찾고 어느 때 보다 일찍 일곱 시 십분에 미술실 문을 열었다. 언제나 그곳에는 문을 열고 들어서면 알 수 없는 설레임이 있고, 거기에는 그리움이 있고 때 묻은 한이 서려 있다. 내가 살아야 하는 이유가 여기에 있고 그래서 더욱 절절히 살아야 한다.

　봄이라 그런지 색채들이 한없는 즐거움으로 출렁이고 막힘이 없는 것이 여간 다행스럽다. 가끔 찾아오는 고통은 내 삶을 새롭게 여미는 계기가 되고 좀 더 인생을 겸허히 살라는 메시지로 받아 드린다. 순간의 고통을 힘겹다 하지 말자. 그것도 지나면 모두가 과거가 되고 시간의 굴레에 파묻힌다.

　아침에는 영화배우 신상옥 씨의 별세 소식을 들었다.
　그도 간이식을 받고 2년을 못 넘기고 앞서간 많은 사람처럼 홀연히 떠났다.
　떠난 이들
　그리고
　남겨진 이들
　우리는 어디서 와서 모두 들 어디로 가는지
　그 끝을 알려고 하지 말자.
　군이 알아야 할 것 같지 않고 주어진 일상에 그저 충실하고 하고픈 일들을 성심을 다해 하루하루 일궈가는 그런 자세로, 그럼 마음으로 살자. 언제고 나에게 주어진 시간을 다 소진했을 때 그때

생각해도 되겠지.

어떻든 살아야 하고 살아야 하는 일들이 더 많음을 축복으로 여기고, 아니 그렇게 생각하고 주변의 모든 것들을 온몸으로 사랑하며 그렇게 살기를 다독인다.

요즘은 옛날에 그리다 접어두었던 군더더기들을 하나하나 완성 지어간다.
그 기쁨 또한 새롭고 배울 것이 많으니 새삼 과거의 것을 통해 오늘을 배워가는 것이다.

옛날 작업실 7.

수도 계량기가 파손되다

이번 겨울은 유난히도 추웠으나 영주는 소백산이 병풍 역할을 하여 매년 마다 그리 춥지는 않더니 이번 겨울은 하루하루 춥기가 곱절이다. 붓을 쥐고 있는 손이 얼지를 않나 물감 튜브가 얼지를 않나 작업실 수도 계량기가 동파되지를 않나 빙판길에 주차하려던 차가 갑자기 미끄러져 담벼락에 처박지를 않나 발가락이 가려워 양말을 벗어 보니 왼쪽 엄지발가락이 빨갛게 동상이 걸려있다.

이번 겨울방학 기간에는 작업실 수도 계량기가 두 번이나 동파되었는데 어느덧 봄기운에 두툼한 옷차림이 무척이나 어색하다. 가뜩이나 비좁은 작업실은 이제는 여유 공간 없이 분신들로 가득 넘쳐난다. 손이 시려 컴퓨터 키보드가 잘 눌러지지 않는다.

아침을 급히 먹고 비좁은 작업실 문을 열고 들어가 빠르게 커피포트에 물이 얼음으로 변한 물을 끓이고 채널이 고정된 KBS FM 라디오를 틀고 한 손에는 커피를 들고 이내 물감칠을 한다. 아무도 오는 이가 없는 비좁은 이곳에서 늦은 저녁때가 되면 허기져 집에 오고 늦은 시간에 컨디션이 좋으면 다시 작업실 문을 열고 들어가 혼자 잔뜩 몸을 움크린 채 나만의 그림을 그리다 보니 방학이 쏜살같이 흘러가 버렸다.

이제 다시 개학하면 일상으로 돌아가 늦은 시간에만 작업실 불을 밝히겠지.

고독한 작업

어제는 퇴직한 원로 C선생님이 2시경 미술실에 3분 정도 머물다 갔다.

'그림도 못 그린 것이 한 작품에 그리도 오래 매달리냐' 했다

퇴근 후 집에 와서는 밥맛이 없고, 그래서 일찍 잠을 자는데 심한 악몽에 시달리다 출근했다. 오늘 오전 내내 그 말이 귓전에 맴돌아 고통스러웠다. 아! 여기는 동토(凍土)의 땅이다.

그래서 세상과 단절하고 홀로 작업실에 파묻쳐 붓칠을 한다.

세상과 소통하고 살아야 하는데 아직도 그것이 서툴기만 하고 사는 것이 언제나 버겁고 그래서 그림에만 전념하려 한다. 지난 수십 년을 아프다는 핑계로 세상 밖으로 내몰려 지내다 뒤늦게 철이 들어 이렇듯 미친 듯이 붓칠을 한다. 어느 순간 정신을 차려보니 세상은 이미 저만치 흘러가 있었고 다만 혼자서 고향을 등지고 그리운 친구들도 잊은 채 오직 붓칠에만 매달리고 있다.

어쩌면 세상을 잊고자 하는 몸부림은 아닌지 가끔은 혼자 자문하면서 언제나 지독한 외로움과 고독함을 친구삼아 지낸다. 고향의 투박한 사투리가 가끔은 몸서리치게 그립고 내 고향 서남쪽 끝자락 땅끝이 그리울 때마다 미친 듯이 붓을 쥔다. 가끔은 외로움에 지쳐 훌쩍이다가 현실을 외면할 수 없어 애써 붓칠을 한다. 언제나 찾아오는 방학에는 홀로 작업실에 묻혀 작업실 문을 걸어 잠근 채 세상을 등진다.

옛날 작업실 8.

Over the rainbow

오늘은 작업 중에 영국 '코니 탤벗'의 'over the rainbow' 노래를 들었다. 반복해서 몇 번 들었는데 전혀 지루함을 느끼지 못하여 듣고 또 듣고 했다. 사람들은 그 아이의 음색을 천상의 음색이라 칭송한다. 들어도 들어도 질리지 않은 걸 보니 그 말에 전적으로 동의한다. 노래하나가 이렇듯 영혼을 울리다니 하늘이 내려준 축복이며 감동이다.

나의 미천한 그림들이 보는 이들에게 그 같은 감동을 조금이나마 줄 수 있다면 좋으련만 부족한 내 재주가 밉기만 하다. 그림은 아름다움과 충분한 감동이 있어야 함을 오늘 새삼 고개를 끄덕여본다.

옛날 작업실 11.

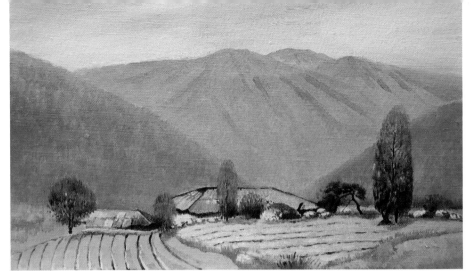

연두빛깔 8호

봄이 오는 소리

3월 초에 예천 감천 근교에서 소품 몇 점을 그렸다. 옹기종기 산 끝자락에 나지막하게 집을 지어 모여 사는 산골 촌락이 몇 군데 있었다. 거기에 내가 언제나 즐겨 찾던 옛이야기가 있고, 사람 사는 냄새가 바람 따라 스친다.

마을 어귀에는 어디를 가나 커다란 느티나무가 서 있는 곳, 그런 곳이 좋다. 햇볕이 적당히 들고 내가 필요로 하는 작은 그늘이 있으면 온종일 그곳에서 물감칠 하곤 한다.

감천의 이곳저곳을 들러보았다. 마을 어귀에 조그마한 못이 있어 좋고 못 주변에서 둘러본 산간의 작은 집들이 옹기종기 모여 자리 잡은 소박한 욕심 없는 모습도 좋았다. 언젠가 퇴직을 하고 나면 시골 작은 마을에서 손때 묻은 시골의 소박한 눈동자들과 자연을 꼭 빼닮은 사람들과 더불어 은근히 살고 싶다.

꽃향기에 취하다

서천 둔치의 벚꽃 망울이 금방이라도 터질 듯 부풀어 있다

어느덧 봄이 내 곁에 와 있었다. 긴 겨울이 지나가는 것이다

벚꽃 향기가 세상을 온통 뒤덮고 꽃향기로 취할 때 나는 그림에 온통 제정신을 빼앗기고 싶다. 내 몸이 고통으로 힘들어할 때 나는 언제나 그림 그린 것의 몽상에 취했다.

처음에는 세상이 나를 잊어가고 있었다고 생각했다. 그래서 그것이 싫었다. 그러나 곰곰이 생각해보니 내가 세상을 잊어가고 있었다.

학교와 집 그리고 작업실로 향하는 일상이 반복되고 있다.

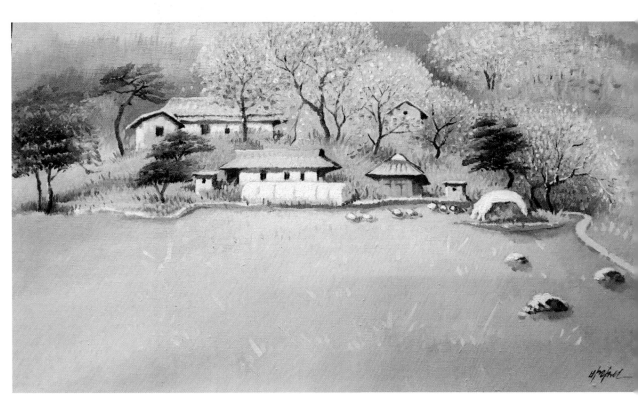

벚꽃이 피다 6호

꽃의 속삭임

꽃은 분명 절정이다. 그 절정의 끝은 아마도 끝내 자신의 모습을 꼭 닮은 분실을 잉태하기 위한 열매를 만들어내는 것이다.

그 열매를 맺기 위해 긴 추위를 인내하고 세찬 바람이며 추운 겨울의 눈보라를 이겨내어 그리하여 위대한 결실을 만들어내는 것은 아닐까. 꽃을 피운다는 것은 그것이 본질이 아니고 마지막에 열매를 맺기 위한 위대한 과정은 아닐까.

우리에게 그 절정이 어디이고 무엇일까?

나를 낮춘다는 것,

내 안의 모든 욕망을 버린다는 것,

나를 버리고,

내 안의 모순을 버리고,

그리하여 그림의 세계에서 절정이랄 수 있는 비움의 미학처럼, 나를 비움으로 완결할 수 있다면 그렇게 될 수 있다면 그것은 커다란 비움의 완결이 아닐까.

그 비움의 미학을 쫓아 우리는 끝없는 고뇌가 있고 크고 작은 고통이 수반되고 그리하여 내 안의 하찮은 근심을 치유할 수 있다면 그것은 커다란 축복이다.

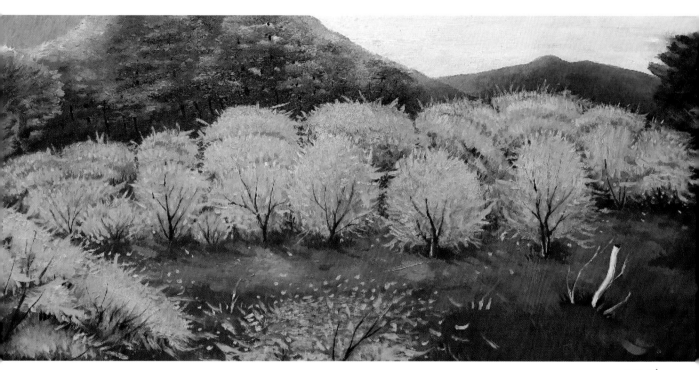

산수유 6호

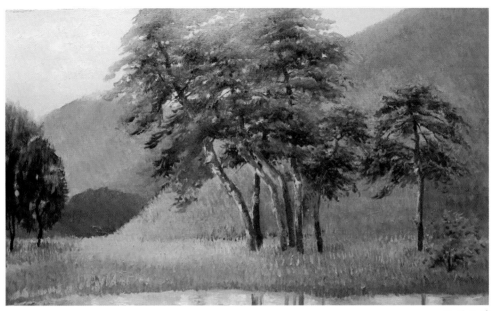

따사롭게 6호

그 날

그날이 어쩌면 온 세상에 꽃들로 한창인 봄날이 될지,
한 참 무더위에 지쳐 갈 한여름 날이 될지 모를 일이고,
아니면 백설로 뒤덮인 하얀 겨울날이 될지 진정 아무도 모를 일이다.
그러나 우리는
하루 또 하루를 귀하게 여기고 매시간
시간을 귀하게 섬기듯 살아야 함은 당연하다.
그런 까닭으로 오늘도 열심히 붓을 든다.

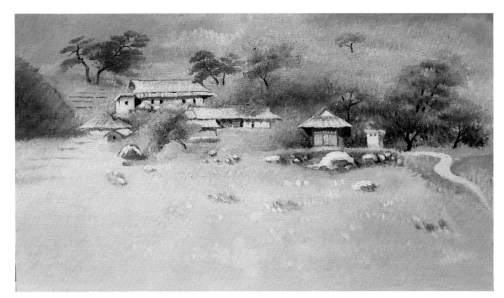

평온한 마을 6호

설레임

요즘 들어 화창한 날씨가 마음을 설레게 한다.
산과 들에는 꽃들이 만개하고 푸르른 생기로 활기가 흘러넘치고
온 대지가 마치 살아 숨 쉬는 그림같이 온기로 가득하니
가히 세상은 눈부시게 찬란한 것이다.
이것들을 하나라도 더 눈에 넣기 위해
퇴근길에 여기저기 기웃거려본다.

여름이 오다

이젠 완연한 여름인가 보다.

아이들이 수돗가에서 물놀이를 즐기고 후텁지근한 교실이 하루가 다르게 더운 걸 보니 여름이 또 성큼 우리 곁에 왔나 보다. 성급한 매미라도 금방 출몰할 것 같은 날들이 계속되기만 한다. 주말부터 장마 소식이 전해지고 그래서인지 햇볕이 여간 강한 게 아니다.

그동안 속이 불편하여 작업실 출입이 한동안 뜸했다. 이제 다시 일상으로 돌아가야겠지. 요 며칠 사이 무디어진 몸 관리로 열심히 운동하고 열심히 먹고 일찍 자고 단순한 생활로 시간을 보냈다.

어제는 퇴근길에 친구와 모처럼 낚시터를 찾았다. 인적이 드문 호수에서 오랜만에 찌를 드리우고 연두 빛깔이 고운 캐미컬 라이트의 불빛만 무심히 응시하였다. 아니 나 자신을 조용히 돌아보았다. 나는 왜, 왜 이리도 자주 아픈지, 앞으로 나는 어찌 살아가야 하는지.

나의 미래 나의 희망들을 하나하나 곱씹어 보기도 하고, 나의 삶 나의 그리움들을 하나하나 꺼내어 저 밤하늘에 빛나는 별빛에 견주어 보기도 하고 그동안 묵은 때를 맑디맑은 순흥 죽계 호에 씻었다.

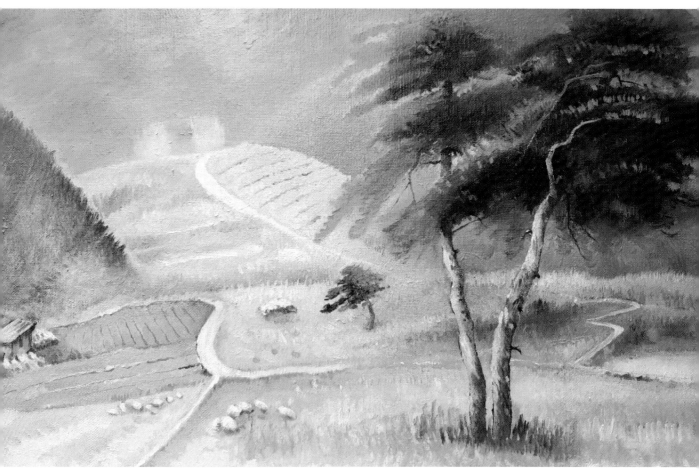

인적이 드문 8호

가을이네

그렇게 푸르던 나무들이 어느덧 하나둘 단풍으로 물들고 시선이 닿는 곳마다 산과 주변 환경이 분명 가을이 익어 감을 실감 나게 한다. 진정 가을이 곁에 와 있음을 느낀다. 사색의 계절에 또 얼마만큼 성숙해지고 성숙해야 하는지 무거운 과제를 안고 갈빛 속에 몸을 기대 본다.

한때는 그저 설레고 바라보면 숨 가쁘고 눈에 안 보이면 그립고 하던 감정도 세월 앞에서는 무뎌지고 감성도 더디게 된다.

흐르는 강물처럼 내 감정도 그대로 물처럼 흐르게 내 버려둘 필요가 있다. 흐르다 지치면 흘러서 넘치게 그저 물길 가는 대로 두기로 한다. 사람의 감정이 어찌 인위적으로 조절이 되고 제어되겠는가.

가을풍경 80호

소 망

일주일이면 하루는 들로 산으로, 또 하루는 미술실에서 미친 듯이 그리고, 화장실 가는 시간이 아까워 발을 동동거리며 그리고, 그릴 것이 한참이나 밀려 있어 할 일이 많고 그저 하루해가 원망스럽게 짧기만 하다.

돌이켜보면 지난해는 특별히 해놓은 일이 없어 그저 바쁘기만 했던 일상이었다.

다행스러운 일은 그림이 예전보다 무척 밝아졌고 무엇보다 사물을 보는 눈이 더 밝아져 그림이 훨씬 깊이가 있어 보여 그것이 그나마 큰 수확이다. 갑작스럽게 지난 연말쯤 모든 것이 새롭고 보이고 그래서 표현이 자유로워지고 색 또한 한층 풍성해지고 있다.

올해는 언제나 간절히 소망하던 큰 그림을 그릴 것이고, 그것을 위해 그림 소재와 화구를 이미 준비했다. 빠르면 이번 방학 끝에, 아니면 봄방학을 이용해서 회심의 역작을 그려볼 생각이다. 남이 인정하지 않으면 어떤가, 난 남의 시선은 잊고 사는지 오래다. 오직 내가 만족하면 되는 것이다.

언제나 그랬듯이 늘 최선을 다하고 또 열심히 땀 흘리고 내 안에 내가 만족 하는 그런 삶이고 싶다. 그래서 비가 오고 눈이 와도 부지런히 산과 들을 찾는다. 지난 크리스마스이브와 크리스마스, 그리고 마지막 한 해가 저물어가는 날에도, 또 한 해가 시작하는 첫날에도 여전히 들과 산에서 붓칠을 했다.

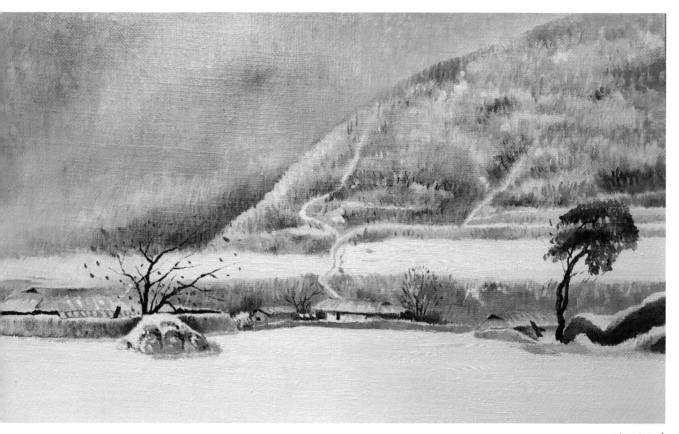

겨울 이야기 6호

자연스럽게

하늘이 유난히 높고 푸르다. 바람결이 살갗에 스치는 기분이 좋고 길을 나서면 한들한들 거리는 코스모스며 해바라기 꽃이 탐스럽다. 들에 나서면 수수가 고개를 떨구고 고추밭에는 고추가 빨강으로 물들이고 학교 담장 안팎으로 나무들이 알록달록 색의 향연이 시작되려 한다. 온 대지가 색의 향연으로 오색 물결을 이루고 내 마음도 밖으로 밖으로 마음을 뺏기고 있다.

어제는 학교 안 담장 안에 심어둔 모과나무에서 몇 개의 모과가 떨어졌다. 벌레가 먹고 떨어진 놈, 저절로 세상이 싫어 떨어진 놈, 못생겨서 남의 시선이 두려워 사는 것을 포기한 놈, 그 몇 놈들을 주워 미술실에서 이리보고 저리보다 물로 깨끗이 씻어 오늘 아침에 그놈들을 그렸다. 못생겨도 다 몫이 있고 쓸모가 있고 제 나름의 가치가 있으니 헛되이 버릴게 없다.

오늘은 컨디션이 좋다. 일찍이 내 몸이 이렇듯 건강했으면 아마 내 인생이 크게 변했겠다는 아쉬움이 든다.

저녁에는 엊그제 찾았던 낚시터를 다시 찾을까 한다. 어제 보았던 밤하늘의 저문 반달 모양의 달이 그렇게나 아름다웠다. 그래서 오늘 밤에는 그 아름다운 달빛을 낚시터에서 다시 볼까 한다.

인적이 드문 맷골에서 고요히 찌를 드리우는 재미는 일상 속에서는 찾을 수 없는 즐거움이다. 산 아래 풍경이 달빛에 반사되어 물결 속에서 또 다른 세상을 연출하고 그 속에서 불현듯 찌가 용솟음친다. 순간 온몸은 전율하고 손목은 찌릿찌릿하며 물 표면이 그만 심한 파장을 일으킬 때 그것은 분명 잡는 쪽과 잡히는 쪽의 긴박한 승부다. 고기는 내게 긴박한 전율을 주고 고요한

숨결을 주는 것에 대한 보답으로 즐겁게 놓아준다.

입질이 없을 때의 적막함이란 때로는 쓸쓸하고 가을 정령들의 서러운 울음소리가 귓전에 들리고 일상에 찌든 번뇌를 되새김하며 새로이 삶을 충전하는 것이다.

일상에서 우리는 버려야 할 것들이 너무 많다. 그래서 버리는 것도 연습이 필요하다. 버림이란 미학이며 삶의 여백이다.

내 안에 있는 것 중에서도 어디 버려야 할 것들이 한둘이겠는가. 하지만 결코 버려서는 안되는 것이 있다. 그것은 우리가 살아 있는 동안 끝까지 우리의 목숨을 다해 지켜야 되는 것이다. 그것은 자신의 자존심이며 인간이 본래 가지고 있는 존엄성이다. 내 안에 또 다른 나는 버려야 하고, 자신이 옳다고 믿는 신념이나 혹은 존엄은 끝까지 품어야 하지 않을까.

그것을 위해 사람들은 자신의 신념과 싸우고 자신과 또 다른 자신의 끝없는 싸움을 계속하는 것을 보았다. 그것은 사람마다 제각기 모양이 다르고 색깔이 다르고 어떤 경우인가에 따라 그 형식이 다르게 나타난다.

색은 색이어야 하고 신념은 자신의 믿음이 바탕이 되어야 하며 그렇지 못하면 아집이 되고 마는 것이다. 그렇게 되기 위해서 선행되어야 하는 것은 세상을 새롭게 보는 새로운 눈이 있어야 하고 또 그렇게 되기 위해서는 자신 안에 늘 자기를 새롭게 하고자 하는 마음이 열려 있어야 한다.

그러한 시각으로 세상을 바라보면 이 세상이 참으로 경이로움으로 가득 넘치는 것을 보게 될 줄 믿는다. 하루가 다르고 매시간이 다르고 살아 있는 순간이 귀함을 안다.

모과 22 × 60cm

모과 22 × 60cm

모과 4호

음악을 들으며

창가에 바람이 살결에 와 닿는 기분이 괜찮은 오후다.
모처럼 바람이 시원하여 모든 창문을 열어젖히고 조용한 산사 음악을 듣는다.
나를 돌아보고,
우리를 돌아보고,
이렇게 더불어 사는 세상이 아름답다.

 지난 토요일에는 왜 그리 비가 오는지 토요일이라는 사실이 아까워 마땅히 이젤을 펴고 앉아 그릴 곳이 없다. 문수 어귀를 몇 번이나 탐색하다가 아쉽게 집에 돌아오는 길에 한적한 도로에 서행하는 차를 무심히 추월했다.
 누구나 그렇듯 자연스럽게 늘 하던 대로 과속이라기보다는 습관처럼 70 정도의 속도로 추월했다. 단지 그뿐이었다.
 어제 월요일에는 언제나처럼 저녁을 먹고 평소처럼 둔치에서 많은 생각과 근심을 덜어내며 열심히 땀을 흘리고 집에 돌아왔는데 시간은 저녁 9시가 다 되었다.
 집에 돌아오니 역전파출소에서 교통사고로 조사할 것이 있다고 집에 전화가 왔었다는 것이었다.
 영문을 모르고 확인차 파출소에 전화를 연결해 보니 다짜고짜 지금 파출소로 와 달라는 것이다.
 왜냐고 물으니 자세히는 전화로 말할 수 없고 내가 교통사고를 일으키는 원인을 제공했다는 것이었다.
 내용은 내가 지난 며칠 전에 문수에서 어떤 차를 추월했는데 마주 오는 트럭이 나를 보고 황

급히 피하려다 급브레이크를 밟는 과정에서 뒤에 따라오던 승용차가 그 트럭의 후미를 들이받는 사고가 발생했는데 내가 그 사고의 원인을 제공했으니 확인도 하고 조사도 받고 해야 한다는 것이다.

누구나 운전은 하고 추월하는 것은 흔한 일상인데 그날은 어이없게 나도 모르게 그런 일이 생겨 며칠간 곤혹(困惑)을 겪고 지금에야 해결을 보았다.

우리가 세상사는 와중에 황당한 일이 어디 한두 번이었을까.

우리는 쓸데없이 너무들 바쁘다.
왜 그리 서둘고
왜 그리들 나서고
알면 안다고 나서고 모르면 모른다고 나서고
가진 자는 스스로 만족할지 몰라 서둘고
없는 이는 그것이 서러워 서둘고
저마다 빈 가슴 채우기 급급하다.
비가 그리도 오는데 무슨 그림 그리겠다고 길을 나서고
조금은 여유로워져야 할 때다.
전통회화에서 여백의 미란 말이 있다. 그것은 여백에서 여유로움과 자유로움을 찾아 공간의 미를 극대화하는 데 있는 것이다.

우리는 일상에서도 그 여유로움의 미학이 절실히 요구되는 것이다.

여유를 모르고

쉼을 모르고

한가로이 자신을 돌아보고 깊이 성찰하지 않은 인생이 무슨 큰일을 할 수 있겠는가.

우리는 좀 더 낮은 곳을 찾아

더 자신을 낮추고

차라리 엎드린 자세로 모든 사람을 받들며

모든 살아 있는 것에 경이를 보내며

그렇게 사는 것이 부처고

그렇게 사는 것이 하늘이고

그렇게 사는 것이 우주고

그렇게 낮은 자세로 흘러가야 한다.

우리가 몸을 낮출 때

거기에 자연이 있고

우주가 있고

진정 참 자아가 있고

진정한 깨우침이 있음을

하루에 세 번 나를 볼 수 있다면 거기에 도가 있음이고

비로소 우주를 아는 까닭이다.

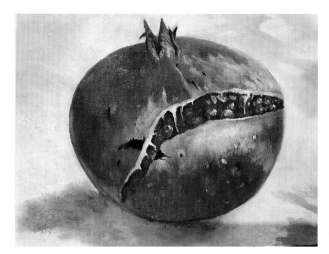

석류-1

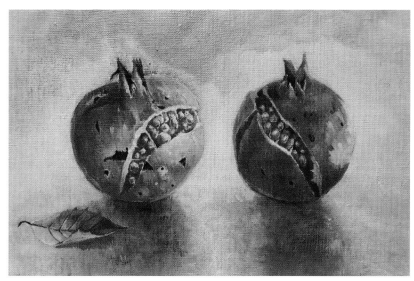

석류-2

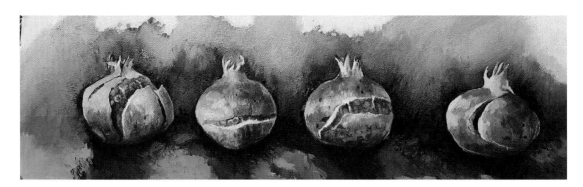

석류-4

가을 이슬

이른 아침 베란다에 놓여 있는 난초 잎에 수줍게 영글어 있는 영롱한 물방울, 진주처럼 곱기만 하다.

밤새도록 진주 방울 하나 만들기 위해 얼마나 수고를 했으랴.

그러나

어쩌랴.

빛나는 순간은 잠깐이고 아침 햇살 아래 그 존재는 바로 사라지고 마는 것을...

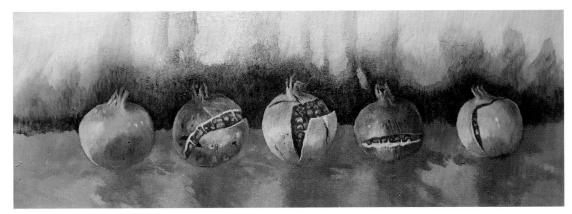

석류-5

각오를 다지다

조용한 아침 시간이다.

커피 한 잔과 함께 하는 고요한 이 시간이 참으로 오랜만에 찾아오는 한가로움이다.

이미 새해가 시작되고 벌써 시간이 한참이나 지났다. 올해는 이것저것 일들이 많다.

계획한 일들이 빠짐없이 이루어지길 소원하며 조심스럽게 새해를 연다.

요즘은 아침에서 오전까지는 작업실에 머물며 끝없이 자신을 찾는 일에 몰두하고 오후에는 놀기에 여념이 없다. 노는 것도 중요하고 자신을 찾는 것도 중요하나 무엇보다 건강을 다치지 않기로 한다.

벌써 방학이 끝나가고 있다

언제나 이맘때면 무엇인가 허전하고 아쉬움만 가득 남는다

이번 방학에는 무엇인가 특별한 어떤 것을 하고 싶었는데 또 이렇게 방학이 저문다. 다행인 것은 건강을 다시 회복한 것 같아 한시름 놓고 무엇보다 밤하늘을 실컷 볼 수 있어 좋았다. 그간 일상에 쫓기어 언제 한 번 맘 편하게 밤하늘을 보았는지.

그림은 작은 진전이 있었고 색과 소재를 고민한 흔적이 있어 좋았다. 무엇보다 소홀했던 제주 친구와 조금 더 가까워진 것이 소중한 결실이고 집안 식구들이 몸성히 잘 지내는 것이 여간 큰 축복이다.

언제나 친구를 보면 무엇인가 마음 한구석에 알 수 없는 어둠의 그림자가 있음이 언뜻언뜻 보인다. 아직도 그 그늘에서 고민하고 힘들어하는지 요즘 근황이 궁금하다.

항아리 1. 55×80cm

낚시하는 날

오늘은 참 오랜만에 밤낚시를 간다.

고민을 떨치기에는 낚시가 그만이다. 큰맘 먹고 한적한 봉화 물야의 수식에 있는 작은 저수지에서 지친 내 영혼과 조용히 교감하면서 지금껏 앞만 보고 달려온 지난 시간을 돌아볼까 한다.

떡밥 대신 이번에는 옥수수 미끼를 준비한다. 하룻밤에 한 번의 입질도 보지 못하는 수가 허다하지만 그래도 옥수수 미끼를 사용하려 한다. 붕어를 만난다는 생각보다는 자신을 만나기 위함으로 옥수수 미끼만 한 게 없을 것 같기 때문이다.

떡밥을 사용하면 붕어를 많이 잡는 대신에 잔챙이의 성화가 극성이라 옥수수 미끼에는 큰 붕어들이 간간이 미끼를 탐해 조용한 기다림의 낚시에는 최상이다. 큰 붕어는 경계심이 상당해서 여간해서는 잡히지 않지만 어쩌다 옥수수 미끼에 대물 붕어가 걸려든다. 대물 붕어의 환상적인 찌 올림은 가슴 벅찬 설렘이 있다. 붕어를 만나지 못하면 어떠리. 하룻밤 무엇인가를 골똘히 기다릴 수 있고 자신을 낚을 수만 있다면 그것으로 충분하리라.

늦은 밤에는 그토록 나의 영혼이 목매어 기다리던 빗님이 와 주신다면 껌껌한 저수지 수면 위에 연두 빛 고운 캐미컬 라이트의 조명이 빗속에서 아름답게 일렁이겠지.

내가 다시 건강을 되찾아 좋아하는 낚시를 할 수 있다는 이 벅찬 감동은 내가 분명 살아 있음이다. 하늘 아래 작은 연못에서 나는 오늘 하룻밤 낚시를 실컷 하겠다.

나는 지금 웃고 있다.

항아리 2. 55×80cm

나는 지금 마음껏 설레고 있다.

나는 오늘 하루는 충분히 행복할 것이다.

기다림이란 이런 건가 보다.

기다림이 좋다. 그래서 행복하다.

나의 행복을 나의 친구에게 진심으로 전하고 싶다.

욕망의 빈 그릇

봄인가 싶더니 어느덧 한낮은 기온이 훌쩍 올라 여름을 방불케 한다.

그렇게 마음조이며 열심히 지난 겨울방학을 온전히 작품에만 매달려 추위와 외로움에 맞서 준비한 내 분신들이 작업실 여기저기 널브러져 있다. 하루 열두 시간, 어떤 날은 열네 시간 손가락이 아리고 팔이 저려도 다음 날 또 다음 날 붓질을 계속했다. 그것은 아마 내가 살아 있음을 증명이라도 하듯 온 에너지가 소진할 때까지 계속했다. 그렇게 사는 것이 내가 살아 있고, 살아가는 하나의 방법이 아닐까 해서다.

결과는 중요하지 않다. 그저 주어진 것에 최선을 다할 뿐, 그것 하나면 충분하지 않을까. 아직도 마음속 깊은 곳에 자리한 아직 채워지지 않은 욕망의 빈 그릇 속에 무엇을 담고자 하는지.

나는 진실로 최선을 다했고 영원히 끝나지 않을 이 끝없는 도전의 여정이 나를 샘솟게 하고 나를 일깨우며 숱한 밤을 뜬눈으로 몽상에 잠들게 한다.

나는 그렇게 스스로 삶의 의미를 부여하고 있는지도 모르겠다. 이렇게 살면 되는 것일까. 아니면 어떻게 살아야 하는 것인가. 먼저 간 친구에게 묻고 싶다. 열심히 살라 했는데 이렇게 사는 것이 맞는지.

항아리 3. 55×80cm

커피 이야기

　악성이라 불리는 루트비히 판 베토벤은 매일 아침 60알의 커피 원두를 꼼꼼하게 세어서 그라인더에 갈아 마셨다 한다. 그것은 커피의 궁극의 맛을 알고 있어서 였을까. 어쩌다 손님이 오면 손님 수 만큼 60알을 갈아서 내렸다 한다. 그 정성 또한 대단하다.

　오노레 드 발자크는 드립식 커피를 즐겼다는데 예멘의 모카, 꽃의 섬이라는 이름에서 유래했다는 마르티니크 섬, 서인도양에 있는 레위니옹 섬에서 생산된 커피를 블렌딩해서 마셨다 하고, 발자크는 워낙 커피를 좋아해서 어떤 날은 하루 50잔을 마셨다 한다. 아마 그날은 밤새도록 글을 써서 수많은 걸작을 남겼으리라.

　고흐와 고갱도 커피를 좋아한 것으로 유명하다.
　1888년 남프랑스 옐로 하우스에서 두 달 남짓 살았는데 이들의 연결고리는 커피가 아니었을까.
　커피로 인해 영감을 서로 받고 소통했으리라.
　특히 고흐는 카페 드 라 가르에서 예멘 모카를 즐겼다. 또한 그는 남프랑스 아를에서 살면서 가장 먼저 커피 끓이는 도구를 구입했다는 기록도 있고 보면 커피 마니아 임에 분명하다.
　고갱은 카페오레를 즐겼다는 기록이 있는 것으로 안다.
　나는 에스프레소를 좋아하는데 순수한 커피의 원액 그 자체의 향이 좋아서이다.

항아리 4. 55×80cm

추운 겨울 날

팔월에 있을 전시 준비는 차질 없이 잘되고 전시장에서 그리운 친구들과 함께할 시간이 기대된다. 서툴고 설익었지만 그래도 하찮은 나의 재주를 세상 밖으로 드러내어 사람들과 소통하고 묶은 생각을 떨치기에는 전시회가 제격이다.

해서 부끄러움을 무릅쓰고 용기를 내본다. 비좁은 작은 공간에서 어렵게 태어난 것들이 밝은 세상으로 나아가 새 주인을 찾는다는 것은 나의 작은 기쁨이다. 언제나 그림과 함께할 수 있어 좋고 내가 살아가는 유일한 이유이자 희망이다.

이젠 학교에서 모든 업무에 손을 놨다. 돌이켜보면 다 부질없고 진정한 나를 잃을 것 같아 이제 이쯤에서 손을 놨다. 이제는 평범한 한 교사로서 눈앞에 보이는 천진한 아이들을 최선을 다해 구제하고 그들이 살아가는데 있어 작은 보탬이 되는 그런 사람으로 남고 싶은 것이다. 돌이켜보면 앞만 보고 살아 주변을 잘 살피지 못한 오류를 이젠 범하고 싶지 않다.

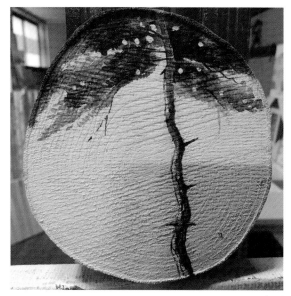

소나무

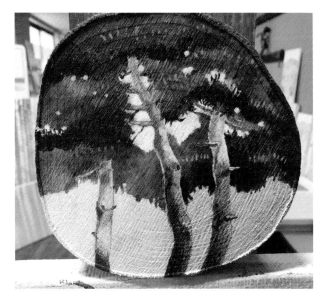

소나무

개인전을 기다리며

이번 여름 방학에는 서울에서 네 번째 개인전이 예정되어 있다.

설익은 그림들을 한데 모아 수줍게 다시 세상에 내놓기 위함이다. 이렇게라도 하지 않으면 나는 살아가야 할 이유도 없고 의미도 없음을 잘 안다. 개인전은 세상과 소통하는 유일한 나의 출구이다. 철없이 붓을 들었지만 이젠 붓이 없으면 못산다. 그것은 내가 살아가는 궁극의 이유 이기도 하다.

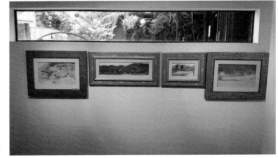

개인전에서

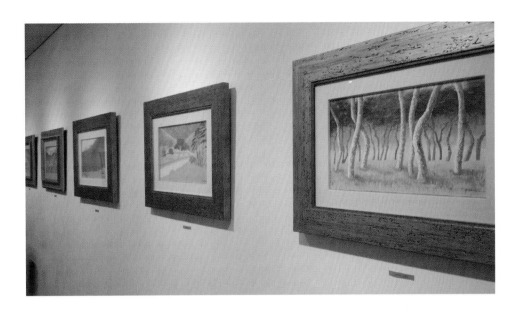

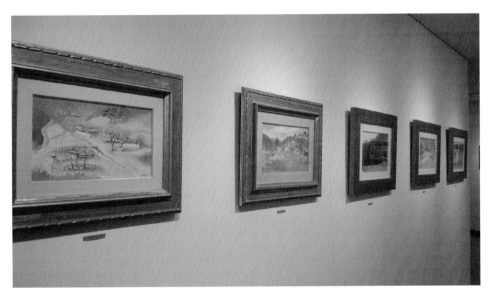

편지

언제나 방학이면 큰 생각으로 큰 계획을 세우지만 지나고 보면 늘 후회스럽고 되돌 수 없는 귀한 시간이 그저 안타깝네. 그래도 친구들과 제주에서 회우하고 그간의 못다 한 얘기도 나누고 저마다 자기 위치에서 열심히 세상 살아가는 모습을 볼 수 있어 좋았네.

이번 여름방학에는 다시 다섯 번째 개인전이 있네. 아직도 많이 부족하고 설익었지.

하지만 전시를 통해 세상 밖으로 나아가 소통하고 싶네. 나의 모든 것을 온전히 사람들에게 보인다는 것이 얼마나 큰 용기를 필요로 한다는 것도 알고 있네. 부족하지만 그렇게라도 하지 않으면 나는 어쩌면 구석에 갇혀서 영영 헤어나지 못할지도 모른다는 어떤 절박함도 들고 그래서 부족하지만 사람들 속에 섞이려고 무던히도 애쓴다네.

나의 무모한 용기를 너무 나무라지는 마시게.

좀 더 용기가 있었다면 아니 솔직히 내게 좀 더 경제력이 허락했다면 이번만큼은 좀 더 큰 무대에서 하고 싶었는데 나의 여건은 여기까지인가 보네.

그래도

아직

내가 계속해서 붓을 들고 있다는 이 사실은 커다란 기쁨이라네.

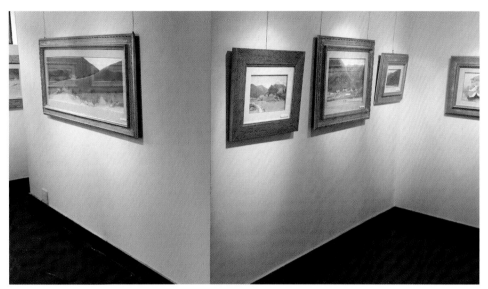

9회 개인전

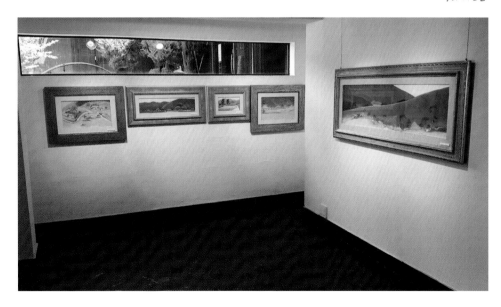

10회 개인전에서

열 번째 개인전!
참 많은 시간 들이 흐르고 수많은 좌절과 수없는 번민 속에서
자신을 다독이며 여기까지 왔다.
자신의 무능을 한탄도 해보고,
못난 재능을 원망했었는데
그럭저럭 잘 버티어 왔다.

무엇을 위해 그토록 긴 시간을 사투했을까.
스스로 자신에게 자문도 해보고
도대체 내 안에 무엇이 있길래
그 많은 고통 속에서도 나를 지켜왔는지.
또 얼마나 오랜 시간을 그렇게
나 자신과 인내하며
긴 인고(忍苦)에서 견디어야 하는지.

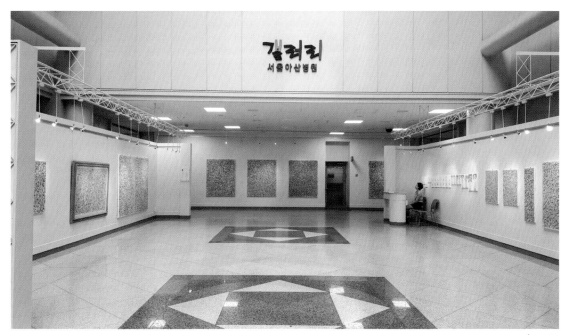

10회 개인전

12회 전시가 끝나고

분주했던 전시회가 성황리에 끝나고 작업실 이젤 앞에 다시 앉았다.

돌이켜보면 이번 전시를 위해서 그간 흘렸던 땀방울과 퇴근 후 늦은 밤을 비좁은 작업실에서 스스로 외로움과 고독함을 붓칠로 대신하고 비가 오면 파라솔을 펼치고 바람 불면 차 트렁크에서 웅크리고 앉아 풍경을 그렸다.

그렇게 그린 그림이라고 해서 슬프고 고독하고 외로움을 담을 수는 없는 일이다.

다만 자연 깊숙이 숨어있는 숨결을 담으려 애썼고 그래서 그림 하나 완성지을 때마다 붓은 그렇게 수백 번 수천 번 화면을 스쳤다.

다행스럽게 전시장을 찾은 사람들이 나의 진실을 알고 그림이 좋다 하고 그림이 솔직하다 하고 그림이 편해 보인다 하니 얼마나 다행한 일인가. 그것은 작은 기쁨이다.

이번 전시를 통해서 앞으로 나아가야 할 방향과 좀 더 자연을 통찰해 그 진실한 이면을 들여봐야겠다. 다음 전시는 언제 어디서 할 것인지는 모르나 다시 초심으로 열심히 땀 흘려야 한다는 사실을 잘 안다.

그림을 그리면서 가장 큰 고충은 언제나 스스로 생각하고 판단하고 오직 그 길을 홀로 간다는 것이다. 이곳은 동토의 끝자락으로 사람들의 생각과 마음의 골문이 닫혀 언제나 벽을 느낀다. 그래도 친구가 있어 드문드문 생각을 교류할 수 있어 기쁘기 그지없다.

이젠 조급함을 버리고 쉬엄쉬엄 자연의 진실을 담고자 한다.

12회 개인전

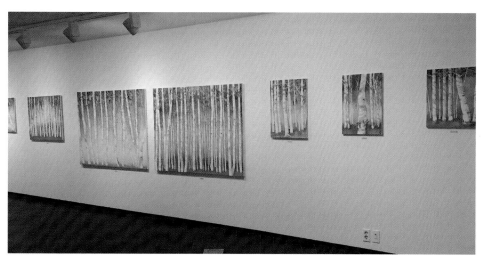

12회 개인전

참 애썼다

이제 완전히 건강을 회복하여 젊은 날의 내 육체를 되찾고 어느 때 보다 하루하루 충만한 에너지로 살고 있다.

내가 나의 그림을 얼마나 사랑하고 그것을 위해 얼마나 나의 몸과 마음이 구슬땀을 흘렸는지 그들은 잘 알 것이다.

전시하는 도중에 그리운 얼굴들을 볼 수 있다면 참 행복하겠다.

세상에서 참 좋은 말,

"아이고 애썼다. 그림이 많이 달라졌네."

13회 개인전에서 일본작가들과 함께

14회 전시회를 마치며

개인전을 한다는 것은 사람들과 소통하고 자신에게 자극이 되기 때문이다
일 년 동안 열심히 그려야 비로소 전시가 가능한 것이다
전시 기간 일주일은 온전히 내가 주인공이 되는 것이다 살면서 한 번이라도 그 공간에서 주인공이 될 수 있다면 그것은 행운이고 즐거움이다.
전시기간 중에 내년 전시장을 예약하고 항상 내년 전시의 콘셉트를 고민한다.
내년 15회 전시는 겨울이다.
겨울을 고민한다.

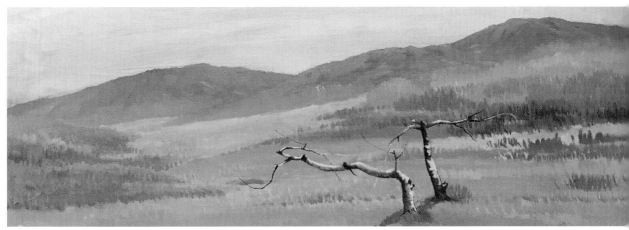

명은 금광리 갈빛풍경 22 × 60cm

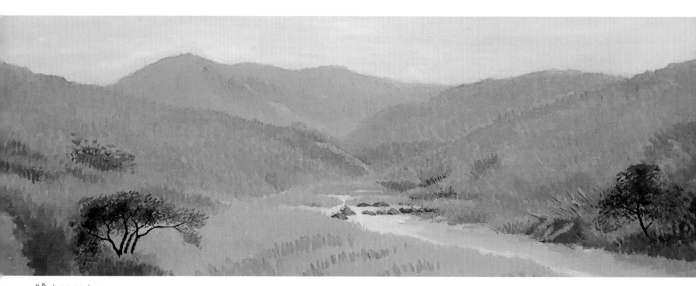

봄물경 22 × 60cm

266 박락선

못 다한 이야기

이 시각 병석에서 병마와 맞서 싸우는 이들에게
조금이나마 위안을 드리고 그들이 속히 회복되기를
간절히 소망하는 맘을 담아 이 글을 씁니다.

-무자년 소백산자락에서-

아침 창문을 여니 솔잎이 어제보다 한결 푸르고 솔잎 흔드는 솔바람도 새롭고 산뜻하여 오늘 하루도 기대됩니다.

이렇듯 새 생명을 얻어 살아가고 있기에 하루를 여는 아침이 언제나 새롭습니다.

저는 지난 2003년 6월 31일, 조카로부터 생체간이식을 받고 새 생명을 얻었습니다. 같은 해 7월 24일 퇴원하여 극적으로 되찾은 건강으로 날마다 감사함과 축복으로 하루하루를 활기차게 시작합니다.

간경변 말기로 식도 정맥류 각혈과 함께 출혈은 저를 다섯 번이나 쓰러뜨렸습니다. 끝내는 간암으로 죽음의 문턱에서 절망하며 끝없는 어둠 속에서 처절하게 투병으로 죽음과 맞서야 했습니다.

2003년 5월 2일 새벽 3시. 여섯 번째 쓰러지는 순간이었습니다. 엄청난 복통과 함께 코와 입에서는 분수처럼 피가 쏟아지고 꺼져가는 의식을 붙잡고 하늘에 기도했습니다. 제발 이것이 마지막이 아니길 절망 속에서 외쳤습니다.

곤히 잠든 아내 얼굴을 보는 순간 차마 잠을 깨울 수가 없었습니다. 그리고 내 아이들, 그 천사 같은 두 아이의 얼굴을 보며 저는 끝없이 절망했습니다. 죄 많은 아버지로서 이제는 이 아이들과 영원히 헤어져야 할 순간이 왔음을 알기에 저의 가슴은 무너졌습니다. 이 고통을 누가 알겠습니까? 아! 그것은 고통이 아닙니다. 하늘이 제게 준 재앙이지요. 순식간에 정신은 혼미해지고 통증은 견디기 힘들어지는데, 망설이고 망설이다 끝내 아내를 흔들어 깨웠습니다.

"미안해, 미안해, 정말 미안해."

저는 이 말밖에 할 수 없었습니다. 그저 이 말만을 의식이 꺼져가는 그 순간까지 계속하였습니다. 병원 구급차 안에서도 끝없이 절망했습니다. 시간은 이미 정지했던 것입니다. 눈을 떴을 때는 J대 중환자실이었습니다. 다시 눈을 떠 보니 막내 여동생이 곁에서 말하고 있었습니다.

"가족들이 열심히 기도하고 있으니 너무 걱정하지 마셔요."

그러다가 다시 눈을 떠 보면 왼쪽 병상에 있던 할아버지가 흰 덮개에 싸여 나가고 있습니다. 한참 지나 다시 눈을 떠 보면 오른쪽 병상에 있던 어느 할머니가 흰 덮개에 싸여 침대로 실려 나갑니다.

다시 눈을 뜹니다. 중학생으로 보이는 계집아이가 엄마, 엄마를 부르며 서럽게 통곡하고 있습니다. 제 오른쪽 병상에 있던 아주머니가 하늘나라로 간 것입니다. 그렇게 저도 서서히 죽어가고 있었던 것입니다. 그렇게 긴 간성 혼수상태 속에서 저는 침묵의 공간에 갇혀 아무런 느낌이 없었습니다. 막내 여동생이 내 몸 여기저기를 물수건으로 닦으며,

"며칠 지났는데 수염이 많이 자랐네."

이 말에 눈을 떴다가 다시 감습니다. 그리고 또 며칠이 지났는지, 내 눈을 위아래로 살펴보던 의사 선생님이 뭐라고 하는데 더이상 알아들을 수가 없었습니다. 판단력도 없고, 말도 못하고, 손발도 움직이지 못하고 눈만 껌벅거리는 그런 상태가 계속되었습니다. 저는 그 무감각, 무신경 같은 상태에서 많은 것을 보았습니다. 내 고향 쪽빛 바닷가에서 바다와 늘 함께하던 저 자신을 보았습니다. 그러다 이제 겨우 초등학교 3학년 둘째와 5학년 첫째, 특히 둘째가 내 기억 속에서 언제나 떠나지 않고 천진난만한 얼굴로 아빠, 아빠 합니다. 그럴 때마다 저는 너무 안타까워서 어쩔 줄 모르며 괴로워해야만 했습니다.

그때, 의사 선생님은 제게 '3개월 남았으니, 집으로 돌아가 마지막 어머님 뵙고 인사하라 합니다. 아, 그것은 참으로 잔인한 말입니다.

그 병원에서 퇴원 수속을 마치고 병원 응급차에 몸을 실었습니다. 고향 집에 마지막 부모님 뵈러 가기 위해서였습니다. 그때, 아내가 제 손을 꼭 붙잡으며 눈물을 글썽이며 애원합니다.

"서울 한 번만 가 봅시다."

죽은 사람 소원도 들어주는데, 이게 마지막 소원이니, 서울 한번 가 보자고 하는 아내의 눈물 젖은 애원이었습니다. 서울에서 안 된다면, 그땐 집으로 가자는 아내의 그 서럽고 애절한 눈빛을 보지 않았다면, 저는 분명 그 길로 고향 집으로 돌아갔을 것입니다. 남편을 보내는 마지막 갈림길에서 아내는 끝내 포기하지 못하고 바보처럼 저를 서울로 이끌었습니다. 저는 고향으로 가려 했던 길을 서울로 돌렸습니다. 그 길이 제 운명을 바꾸어 놓았습니다. 그리고 서울 현대아산 병원 응급실에 제 몸을 맡겼습니다.

중환자실에서 소변 줄을 꽂고 대변은 간호사에게 의존하며 꺼져가는 내 기억을 붙들고 참회의 나날을 보냈습니다. 왜 그리도 서러운 건지, 무슨 미련이 있어 생명의 끝자락을 붙들고 그렇게 애타게 아쉬워했는지 모를 일입니다. 동생의 주검 앞에서 서글퍼 하는 식구들을 보고, 자신보다 먼저 떠나보내는 부모의 절규를 보고 나는 이미 무덤덤해지기 시작했습니다. 어머니에게 힘겹게 입을 열었습니다.

"어머니, 저를 용서하십시오. 어머니보다 먼저 가는 이 불효한 놈을 용서하십시오."

저는 이 말씀을 꼭 드려야 할 것 같아서 제 의식이 아직 조금이라도 남아 있을 때 했지요. 아! 이 세상에 나처럼 못된 자식이 또 있겠습니까, 부모 앞에서 버젓이 먼저 죽으니 용서하라고, 앞서 자식 하나 또 보냈는데, 저도 간다고 했으니, 그때, 어머니께서는 저를 부둥켜안고,

"이놈아, 그게 무슨 말이냐!"

하시며 서럽게 울부짖었습니다. 그 모습 지금도 잊을 수 없습니다.

2003년 5월 2일부터 다음 달인 6월 31일까지 저는 계속 금식이었습니다. 너무 허기져서, 병상 침대 시트를 깨물며 시트에 묻은 침인지 피 같은 것을 핥아먹기도 했습니다. 금식이 계속되고 사십일 정도 지난 어느 날, 저는 더이상 견디지 못하고 먹을 것을 달라고 애원했습니다. 의사 선생님은 물 한 수저를 허락하였습니다.

물 한 수저! 목구멍으로 무엇인가 타고 흐르는데 그것은 분명 꿀보다 달았습니다. 그래서 나도 모르게 소리 질렀습니다. 이것은 물이 아니라 내 영혼을 깨우는 생명수라고 말이죠. 그때 알았습니다. 진정한 물의 맛을...

간성혼수로 정신과 기억이 자꾸 몽롱하고 혼미해서 앞뒤 구분이 잘되지 않았습니다. 잠에서 깨어보면 백발이 성성한 아버지께서 제 곁을 지키고 계시고, 또 깨어보면 어머니께서 곁에 계셨습니다. 그러다가 다시 깨어보면 간병인 아주머니가 있었습니다. 그러던 어느 날, 간병인의 부축으로 화장실을 갔다가 돌아오다 복도 한중간에서 갑자기 속이 거북하더니 속에서 뭔가 울컥하고 분수처럼 피가 솟구쳐서 복도를 온통 피로 적셨습니다. 평소에 볼 수 없었던 먼 친척들까지 어느새 제 앞에 와 있었습니다. 이제는 사랑하는 이 사람들과도 끝내 이별을 하는구나, 생각했습니다. 그리고 어느 날, 눈을 떠보니 다인실 환자며 보호자들이 내게 손뼉을 크게 치며,

"살아났다, 살아났다!"

4일 만에 살아났다 하였습니다.

2003년 6월 1일 이른 아침, 저는 간이식을 받기 위해서 수술실에 누워 천정 형광등 덮개에 그려진 난초 꽃잎을 보며 제가 다시 저 꽃을 보게 해 달라고 기도했습니다.

이승규 선생님의 집도하에 16시간의 긴 수술 끝에 저는 드디어 의식을 회복하고 눈을 떠보니 무균실에 있었습니다. 일주일을 무균실에서 보낸 뒤 옮겨진 1인실 병실에서도 많은 일들이 있었지요. 죽을 힘을 다해 일어서고, 죽을 힘을 다해 병실 복도를 걷기 시작했습니다.

그러다 제 기억을 완전히 잃어버리는 어처구니없는 끔찍한 순간이 저에게 왔습니다. 이름, 집 주소는 물론 곁에 선 여자보고 정신과 의사가 누구냐고 묻길래 저는 모르는 여자라고 했습니다. 그 여자는 내 두 손을 붙잡고 서럽게 여보 여보 하는 것이었습니다.

그러던 어느 날, 제 눈은 아무것도 보이지 않게 되었습니다. 보이는 것은 오직 허연 어떤 형체만이 어른거릴 뿐, 아무것도 볼 수가 없었습니다. 모든 것이 회색빛이었습니다. 그러다 어느 날 서서히 눈앞에 색이 희뿌옇게 보이더니 그것이 사람이 되고 텔레비전이 되고 달력, 시계 등이 되어 제 눈에 하나씩 들어왔습니다.

통증이 엄습하여 참을 수 없을 때는 관장실(灌腸室)에 몰래 숨어들어 원 없이 울었습니다. 아내 앞에서 차마 울지 못한 한이라도 풀듯이 원 없이 울었습니다. 이 고통을 못 이긴 제가 미워서 울었고, 이렇게 아무도 없는 곳에 와서 울 수밖에 없는 제가 서러워서 울었고, 세상 밖으로 자꾸만 내몰리는 제가 싫어서 울었고, 이렇게 하는데도 끝내는 죽음으로 갈 수밖에 없다는 그 사실이 싫어서 울었고, 이렇게 우는 자신이 싫어서 그냥 울었고, 우니까 자꾸만 눈물이 나와서 울었고, 그러다 실컷 울다 이젠 다 울었구나 하고 있다가 갑자기 둘째가 생각나서 목이 터져라 또 울었습니다. 제 죽음을 슬퍼하며 스스로 위로하느라 울었고, 힘없이 누워서 수십 번 관장했던 그 테이블 위를 손으로 쓸어가며 저는 울고 또 울었습니다.

퇴원 후 집에서 요양하던 어느 일요일, 날씨가 너무 좋아 아내와 함께 모처럼 가까운 부석사를 찾았습니다. 일주문 앞에 도착했을 때였습니다. 아내가 갑자기 제 두 손을 꼭 붙잡고 속삭입니다.

"이렇게 살아줘서 고마워요!"

아내가 남편에게 살아줘서 고맙다니, 저는 이 사람에게 죽음보다 더한 고통을 얼마나 안겨줬단 말인가. 그로부터 두 달 뒤, 크리스마스가 되었을 때, 아내가 제게 보낸 메일을 보며 저는 고

개 숙여 꺼이꺼이 눈물을 삼켰습니다.

"크리스마스를 당신과 함께 보내게 되어 너무 고맙습니다."

이제는 온전한 몸을 되찾아 하루하루 열심히 살아가고 있습니다. 저에게 건강한 몸을 되찾아 주시고 삶에 대한 용기와 희망을 주신 아산병원 간이식센터 선생님들께 진심으로 엎드려 감사를 드리며 지금 이 순간에도 병상에서 투병하는 환우들이 부디 완치되어 사랑하는 가족에게 하루 빨리 돌아가기를 진심을 다해 염원합니다.

에필로그

2020년 9월 나는 지금 살아 있다.
2003년 5월 지방병원에서 길면 3개월 짧으면 3일 산다 했다.

2020년 9월 현재 나는 씩씩하게 살아 있다.
2021년 2월 36년의 교직 생활을 정년하고
열심히 또 열심히 작업에만 몰두하고 싶다.

같은 공간에 같은 꿈을 꾸는 이들이 있다.
이들과 함께여서 좋다.
언제 까지나 같은 곳을 바라보고 싶다.

* 약력

학력

• 1986년 제주대학교 사범대학 미술교육 전공. 졸
• 1990년 영남대학교 교육대학원 미술교육 전공. 졸

경력

1. 이름: 박락선 朴樂善 Park Lag Sun
2. 출생년도: 1959년
3. 출생지: 전남 해남군 송지면 어란리
4. 교육경력: 중.고 교사 36년(2021.2.28. 정년퇴직 예정)
5. 재직시 수상 : 교육감 표창 5회
 2007년 교육인적부장관 표창
 2019년 경북도지사 표창
 2021년 녹조근정 훈장(예정)

수상

• 한국전통예술대상전 – 은상
• 단원예술제 – 특선
• 현대 미술대상전 – 장려상
• 한국우수작가100인국제전–San Francisco Home art center, ca 우수미술관
 – 은상(미주조선일보사 주최)
• 5.6회 대한민국미술대전 – 입선

- MBC 미술대전 - 입선
- 현전(제59회 일본 자주현전 창립30주년 기념전) - 특선
- 일 · 중 · 한 예술전 - 우수작가상

개인전

- 제15회(2021년) 개인전/자작이야기 - 이즈 갤러리(인사동)/예정된 전시
- 제14회(2020년) 개인전/자작이야기 - 서울아산병원 갤러리
- 제13회(2019년) 개인전/자작이야기 - 이즈 갤러리(인사동)
- 제12회(2018년) 개인전/자작이야기 - 이즈 갤러리(인사동)
- 제11회(2017년) 개인전/자작이야기 - 이즈 갤러리(인사동)
- 제10회(2016년) 개인전/여백채우기 - 서울아산병원 갤러리
- 제9회(2015년) 개인전/풍경이야기 - 경인미술관(인사동)
- 제8회(2014년) 개인전/여백채우기 - 이즈 갤러리(인사동)
- 제7회(2013년) 개인전 -2013 New Millennium Exhibition - solo (exhibition stand) Exhibition(중국 북경시 Galaxy Gallery)
- 제6회(2012년) 개인전/풍경이야기 - 경인미술관(인사동)
- 제5회(2011년) 개인전/풍경이야기 - 서울아산병원 갤러리
- 제4회(2009년) 개인전/풍경이야기 - 서울아산병원 갤러리
- 제3회(2007년) 개인전/풍경이야기 - 서울아산병원 갤러리
- 제2회(1987년) 개인전/풍경이야기 - 경북 안동 시민회관
- 제1회(1986년) 개인전/풍경이야기 - 경북 봉화

단체전

- 신미술 창작전(신미술관)
- 신미술 의식전(신미술관)
- 한국 현대 미술대상전
- Uzbek공화국대통령초대전
- 중국사천성초대전
- 현대미술작가회전 출품(서울인사아트갤러리, 필리핀 발뷰 국립미술관)
- 한국 우수 작가초대전(LA미주조선일보사주최)
- 신미술 형상초대전(경인미술관)

 OLYMPIC 문화축전 미술부문 참가(신미술관)
- 안동 KBS 향토작가초대전
- 안동 MBC, KBS개국기념전
- 미술대제전(디자인 포장 센터)
- 2012 기억의 풍경전(Gallery Sky Yeon)
- 2012 라벤더 향기전(Gallery Sky Yeon)
- 2013 Butterfly Effect Exhibition 전(중국 북경시 갤럭시 갤러리)
- 2013 크로아티아 세계예술올림픽 한국대표작가 특별초대전(Eltz 시립미술관)
- 2013 한국현대미술 북경 아트페스티벌(북경 ZHIGAO 미술관)
- 2013 제19회 현대미술한일전 (Gallery LA MER)
- 2013~2014 연꽃그림페스티벌 (시흥시 연꽃테마파크) 참가
- 2013 Love in Chelsea Exhibition(New York Coohaus Gallery)

- 2013 Art Expo (Kuala Lumpur, Malaysia)
- 2013 Participated in the Beijing Art Festival of Korea Contemporary Fine Art 2013 in Zhigao Art Gallery, Beijing
- 2013 9th Contemporary Art Korea & Japan Art & Artist in Gallery LA MER, Seoul
- Participated in the 2013 the 8th Lotus Arts Festival, Shiheung City, Korea
- 2013 Art Shopping L'art Contemporary Accessible(Paris, France)
- 2014 제20회 現代美術 韓・日展CONTEMPORARY ART & JAPAN(도쿄 Gallery KUBOTA)
- 2014 The 2nd Singapore Bank Art Fair
- 2015 포텐셜아트전(한전아트센터)
- 2015 미국 New Jersey Liverside Gallery
- 2015 현대미술 한일전(한전아트센터)
- 2016 Pink Art Fair(JW메리엇트 호텔)
- 2017 CONTEMPORARY ART KOREA & JAPAN(한전아트센터)
- 2017 현대미술한일전(일본 이바라키현 츠쿠바 미술관)
- 2018 KOREA • CHINA • JAPAN ART EXHIBITION(Tsukuba museum of Art)
- 2018 24th Contemporary Art Japan & Korea(Tokyo Ginza gallery Kubota)

- 2020 Art Palm Springs(Palm Springs Convention Center, California)
- 2020 힘내라 대한민국 미술로 하나 되다(인사동 한국미술관)
- 2020 아! 대한민국 미술인의 힘 전(용인 옹기그룹 아트센터)
- 2020 조형 아트 서울 (코엑스)

• 2020 현대미술 한일전

• Emil : lagsun0110@hanmail.net

• 010-4641-8191

• CAAN회원

• 화실 : 경북 영주시 남간로 38-6 〈 현대 동산타운 입구 동그라미 어린이집 2F 〉

• 자택 : 경북 영주시 대동로7 영주 가흥 사랑으로 부영아파트 115동 504호

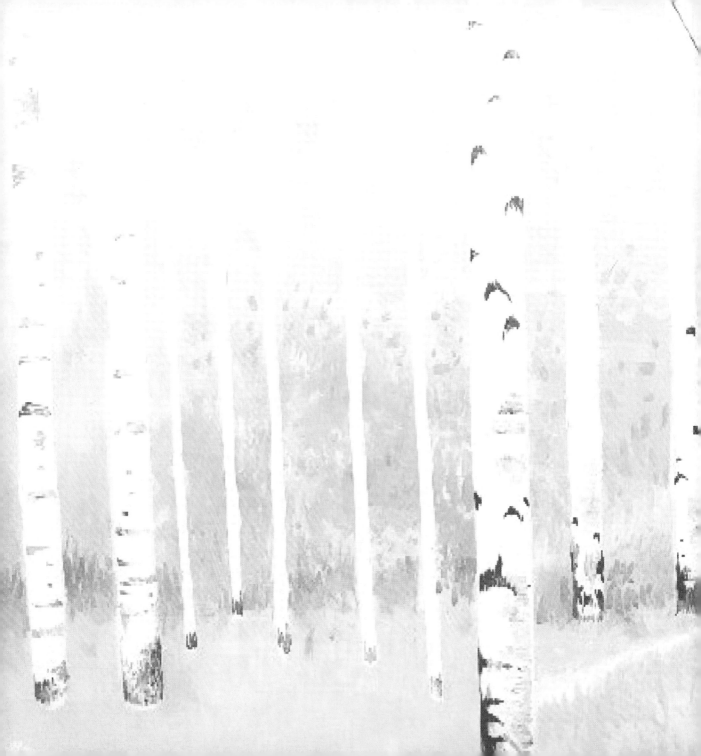

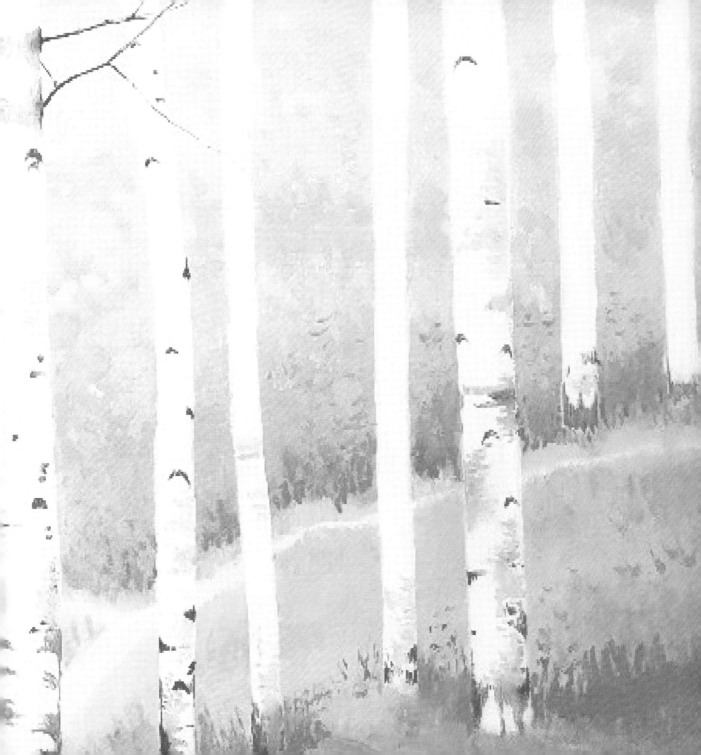